此书献给热爱设计专业的同学们

序

　　《高等艺术设计课程改革实验丛书》推出后不久再版，鞭策之褒、善意之贬，纷至沓来，更有热情同道者纷纷加入编撰行列，使之有了续编与拓展的可能，这正是我们期待的结果。

　　中国的设计教育处在关键的历史转折期，面临着发展、改革、提高等诸多的问题与挑战。课程是大学学习的主体，除了必备的硬件建设外，体现先进教学理念的课程建设更加重要，办学目标与办学思想最终必须体现在课程教学之中。当前，不少设计院校都将教学改革的重心移向以课程体系、结构、内容和教学方法为主要目标的课程改革上，以促进教学质量的提高。而且时下进行的"全国本科教育水平评估"已将教学改革与课程建设列为评估的核心指标体系，这也将使设计专业教育走上正轨。因此，策划本丛书的思想和对本丛书的内容定位正符合教学改革发展的大方向。

　　本丛书第一批6卷问世后，听取了各方意见，并在编撰第二批7卷的过程中不断完善与提高。当然，我们将保持该丛书策划的初衷，即体现突出课题、强化过程的鲜明特色。实践证明，这种教学方式越来越受到师生们的认可。另外，本丛书坚持开放性原则，聚集了来自不同院校、不同专业教师的教学思想与方法，呈现了多元化的教学风格，这也是本丛书的一大特色。当然，从课程教学规律出发，从艺术设计专业的特点着眼，所有的课程改革与实验都应该处理好相对稳定与必然发展之间的关系，但归属只有一个：那就是建设适应社会发展需求的课程体系，始终保持课程教学的时代性、先进性和特色化。

<div style="text-align:right">

叶苹
《高等艺术设计课程改革实验丛书》编委会　主编
2005 年
无锡惠山

</div>

高等艺术设计课程改革实验丛书　　●徐时程　高　鸿　孙　平　编著

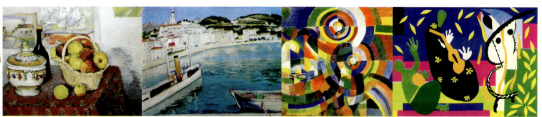

中国建筑工业出版社

设计色彩
Design Color

目录

导论 ··· 5

一、观察与认识——自然的模拟，色彩造型的基础 ················ 9
1. 光线与色彩 ·· 13
2. 色彩的属性 ·· 14
3. 色彩的混合 ·· 15
4. 色彩的关系 ·· 16

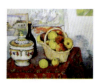

二、审美与实践——主观的表现，色彩的人文情怀 ··············· 31
1. 色彩的体验 ·· 35
2. 色彩的联想 ·· 46
3. 色彩的象征 ·· 50
4. 审美和表现 ·· 52

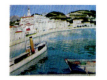

三、创意与表现——显性的发挥，色彩的演绎扩张 ··············· 57
1. 色彩与形状 ·· 61
2. 色彩的错视 ·· 63
3. 色彩的调性 ·· 64
4. 色彩的归纳 ·· 65
5. 采集与重构 ·· 68

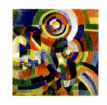

四、设计与情感——实际的制衡，色彩的表现归宿 ··············· 87
1. 情感的表现 ·· 91
2. 色彩的调和 ·· 92
3. 配色的计划 ·· 95
4. 色彩与立体 ·· 98

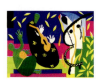

导论

 人类对于色彩的认识最初是从对自然色彩的观察开始的,自然中存在的色彩包含了色彩本身所蕴藏的所有规律。人类的实践告诉我们：色彩还是一种内心世界的主观经验领域,因此似乎不可能完全基于客观原理来研究它。然而有关自然的色彩规律的知识,从牛顿发明了三棱镜开始,在日后的岁月里被逐渐地揭示出来,并使后印象主义把这种规律的表现推到了极致。在此之前,人类已经广泛而深入地应用了色彩,并在创造财富的过程中依据喜好施以颜色,这显然都是以感性认识为基础,以主观经验积累为前提的一种表现活动。今天,有关色彩的知识不会像从前那样,仅仅只是一些感觉和经验,而是在主观经验和客观自然之间有了比较科学而系统的理性认识,然而,色彩的表现并不因为自然界色彩规律的被揭示,而放弃主观经验为特征的感性色彩的内容,相反,关于这种感性色彩的内容却变得弥足珍贵,而在表现中与我们必须遵从的理性色彩规律相吻合,共同表现色彩创意新特征。

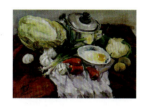

 设计色彩是以参与现代设计为目的而进行的专门训练,它要提供给练习者的是系列的训练课题,并通过它们使练习者最终达到自如运用色彩于设计之中,这就要求练习者,既要有基本的色彩认知和表现能力,还要有宽阔的色彩视野以及由此而形成的色彩思维力。要在一段时间内达到这样的目的,合理的方法和途径是至关重要的。

 从前的色彩训练中,使学生感觉单一或产生混乱的地方在于背景知识的学习和色彩训练常常不能完全贯通。正如物理学家感兴趣的是光现象和色光的混合,通过对各种色光的频率和波长的测定来对色彩进行分类,但是这种研究只是初步地接触到了设计色彩的工作领域；生理学家的研究着眼于我们对光和色的视觉感知过程和精神反射,比较接近设计的兴趣所在；心理学家着重于研究色彩如何以主观象征的手法来表现观念和起感化作用,这更接近于设计研究的中心；而作为学生基础训练的设计色彩却只能把它看成是一些知识点。设计色彩应该寻找它更感兴趣的东西和综合性的内容。

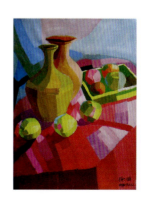

《高等艺术设计课程改革实验丛书》
设计色彩／导论
Design Color

在传统的色彩教学中，色彩作为造型艺术的基础，一直以写生色彩为主要的训练手段和训练内容。它主要是解决写生者与写生对象之间的互动关系，即观察与被观察的关系。写生者常常只需要对写生对象负责，把从写生对象那里观察获得的色彩信息，借助一定的形象涂抹在画纸上，以达到一种与写生对象色彩的对应关系。事实上，这样的一个过程包含了写生对象的色彩通过写生者主观的判断后，再通过对颜料的调配表现出来，尽管这种表现的内容是以写生对象为中心的，但写生者的主观判断仍然是不可忽略的。随着这种训练方式的逐渐深入，必然伴有对主观判断的沉积过程和表现内容的变化过程。两种趋向的出现是必然的，一种是对写生对象存在状态的如实描绘，另一种是在写生基础上强调了写生者主观愿望的表现，前者依据的是带有普遍意义的客观色彩观察，后者则是带有较强个人经验的主观色彩诉求。在这里，无论是客观还是主观，其表现的对象都没有发生改变。

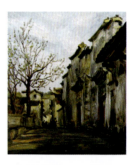

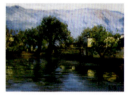

设计是一种文化，是人类造物活动的一种设想和计划，一般来讲，它包含了功能和审美两方面的内容。随着社会的商品经济发展，造物活动与流通密切相关，所以在设计的过程中，对于功能、审美和流通的整体考虑才是设计的全部内容，它们分别对应了技术设计、艺术设计、营销设计。所谓色彩设计就是造物时对于所造之物的色彩考虑和计划，广义的讲色彩设计要对功能、审美和流通负责，狭义的讲是对艺术设计负责。作为一种基础训练，设计色彩是直接为色彩设计做准备的，与写生色彩应该有明显的不同。

由于传统的写生色彩训练中，是对写生对象的负责，它更多的是从写生对象中的"采"和"取"，并把这种"采"和"取"的结果直接付诸画面的表现，即使主观意识强的表现，也脱离不了这种方式。而按照设计色彩的要求，色彩需要对设计对象负责，在色彩上则是"给"和"予"的过程，这其实是一个纯粹色彩表现的过程，表现什么？不清楚，这就是与写生色彩不同的最大悬念。应该说，就造物本身的诸多要求之外，更多来自于设计者的内心视像，是设计者无数次对色彩的"采"和"取"的内容积淀、整合后的释放。这与写生过程的主观情感表现是近似的，但显然不仅仅只是这样的一个过程。假如我们把写生过程中的画纸理解为设计的图纸，一个设计的场景就会出现，就色彩而言：其一，不以写生对象为依据，但却调动了许多的写生色彩经验内容；其二，主观表现以功能、技术、大众审美等因素相约束，最终成为物化形式的产品色彩。可见，设计色彩

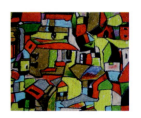

《高等艺术设计课程改革实验丛书》
设计色彩／导论
Design Color

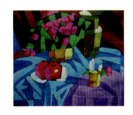

似乎更看中的是这种"采"和"取"的方式，而并不以表现客观对象为擅长，更不可能在意表现对象时的像与不像。把这种"采"和"取"方式转化为掌握色彩规律的手段和积累色彩情愫的法宝，并依据设计的物化形式需要加以主观表现，是一种形而上的色彩表现。它是一种"给"和"予"的姿态。

由此看来，设计色彩所要摒弃的不是写生色彩本身，而是对它的表现方式相对单一的质疑，写生色彩的观察方法作为研究色彩的方法仍然是重要的内容，表现方式的探究和延伸则包含有更多新的课题。就目前而言，设计色彩的首要任务是要从写生色彩表现的过程转换成设计色彩表现的过程，让色彩在表现中抽象，而抽象的色彩在具体材料中延续。

从对写生对象的"采"和"取"的直接表现到对写生对象"采"和"取"后的变化表现，从写生对象的隐去及其色彩表现到对象的创生及其色彩表现，基本上可以完成这样一个转变。与之对应的课题设计是：一、观察与认识——自然的模拟，色彩造型的基础；二、审美与实践——主观的表现，色彩的人文情怀；三、创意与表现——显性的发挥，色彩的演绎扩张；四、设计与情感——实际的制衡，色彩表现的归宿。整个过程的训练以形与色的依存关系为前提，以形为线索，以形的依存、隐退、转化带动色彩的转化。所谓自然的模拟是对形和色两方面的观察为认识基础的，是对写生对象"采"和"取"的直接表现，是形和色在画面表现时与写生对象的一一对应。所谓主观表现是既不完全脱离于写生对象，又体现主观审美的情结，在这里是指对写生对象"采"和"取"后的变化表现，是指表现时形的对应、色的"放纵"；所谓显性的发挥是以写生对象隐去为特征，以写生作业为素材整合中舍取创意的表现过程，是对素材中形和色的同时分解和分别分解后的组合及其表现，从而张显色彩表现的过程；所谓实际的制衡是设计中形色关系的探讨，以自然的色彩之源触动人的情感之源，在材料结构及其造型的诸多限定中，完成色彩的表现。色彩设计的训练正可以在形和色的关系中找到最本质的内容，通过形色关系的巧妙演进获得设计色彩训练所需要的内容。

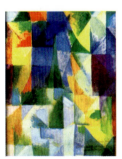

《高等艺术设计课程改革实验丛书》
设计色彩／导论
Design Color

德国包豪斯时期著名设计教育家、瑞士人约翰内斯·伊顿说过："如果你在无意中能够创造出色彩的杰作，那么无意识是你的道路，但是，如果你没有能力脱离你的无意识去创造色彩杰作，那么你应该去追求理性知识。"在这里不是纯理性的色彩知识，是以传统的写生色彩为出发点，更加注重主观表现的色彩内容，并在循序渐进中引导色彩的感觉，应该说这是一种寓理性知识于色彩实践方法的尝试。

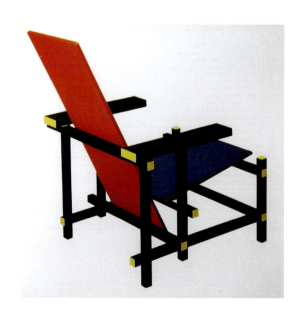

一、观察与认识

——自然的模拟,色彩造型的基础

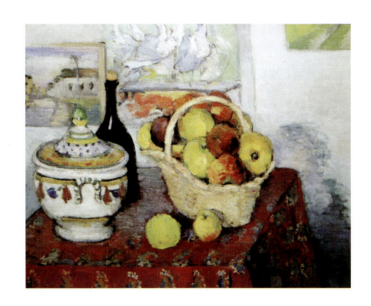

色彩形式的创造在于不断突破程式化的色彩观念，以积极的发现态度来实现色彩感知的自我解放。要想获得自由驾驭色彩的能力，首先就要从观察自然色彩开始，因为自然是创造的源泉，自然蕴含着所有的色彩的奥秘，而且人本来就是自然之子。

关于色彩的观察与认识是一个不断积累和深入的过程，同时也是实现从直觉到自觉的必要途径，无限丰富的自然色彩信息需要通过敏锐的色彩感觉加以捕捉和处理，显然，也包含了一个相对理性的过程。色彩写生并不是简单地拷贝自然，它是感性与理性的动态平衡的过程。显然，任何物体所显现的色相、纯度、明度、冷暖等复杂的变化，必然要通过人的视觉和大脑加以概括和重构才能由灵巧而敏感的手用画笔和颜料来创造出色彩的"第二自然"。所以，通过模拟自然色彩的写生作业是色彩造型的基础，是观察与认识色彩的起点。

模拟自然色彩的方法和表现的效果不是单一的，一个自然的写生对象，对于写生者而言：色彩写生的过程既可能是理性分析多于感性判断，也可能是感性判断多于理性分析；色彩表现的结果既可能是客观再现式的模拟，也可能是主观表现式的模拟，也可以介乎于二者之间。为了避免模拟时的盲目性，我们强调用分析和归纳的方法，更需要在感性模拟的基础上逐步走向理性。当然，理性（或主观）的色彩分析是无法完全脱离一般的视觉经验的，任何表现形式的拓展都需要感性的信息来源，主观的表现也是离不开对具体客观色彩现象的观察与体验的。

本单元选择静物或人像作为写生对象，在室内光线相对较稳定的条件下，进一步观察色彩、分析现象，理解光与色的关系，把对色彩的认识上升到一定的理性高度，从而以特定的色彩介质——颜料，达到对自然色彩的模拟表现的目的，在这里，色彩自然规律和色彩表现规律得到了重新的认识，进而对色彩进行不同方式的观察和认识，以找到自然色彩和表现色彩之间不同的对接点。做到色相的分辨、明度的把握、纯度的判断和冷暖的对比及转换等一般规律的娴熟运用，逐步达到对自然对象的自由模仿。

《高等艺术设计课程改革实验丛书》
设计色彩／观察与认识
Design Color

教 学 点： 光线与色彩、色彩的属性、色彩的混合、色彩的关系

课题名称： 自然色彩

课程周期： 一周

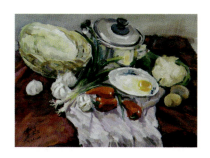

训练课题： 1）侧重感性模拟的自然色彩写生训练；
2）侧重理性分析的色彩分解写生训练；
3）倾向于主观表现和平面化的色彩写生训练。

教学方式： 水粉写生

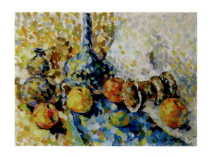

教学要求： 1）深入观察和分析客观写生对象的色彩关系，融合主观的色彩感受，概括地表现自然对象。
2）不同表现方式的色彩写生作业每题1幅，共3幅，作业尺寸：4开。

训练目的： 通过不同侧重点的写生训练，促进同学对色彩规律的认知和运用，培养和提高对色彩的观察、感受和表现能力。

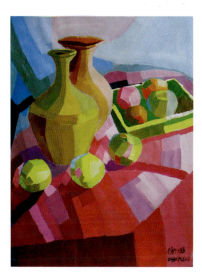

"画家应该全心全意地去研究自然，设法创作有教导意义的画。空谈艺术是没有用的。在一个人自己研究的题材中给他带来进步的工作，就足够补偿低能者的理解不到的地方。文学用抽象来表达自己，而绘画则通过素描与色彩赋予感觉与感受以具体的形。一个人对于自然不能太拘谨，或者太诚实，或者太驯服；而一个人多少是模特的主人，尤其是，要掌握表现的手法。"

——塞尚

"无疑存在着上千种着色方法，然而配合色彩时，就像音乐家调整和谐的结构一样，这样做只不过是为了便于察觉它的差异。"

——马蒂斯

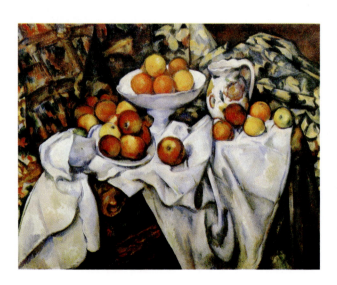

苹果与橙子／塞尚

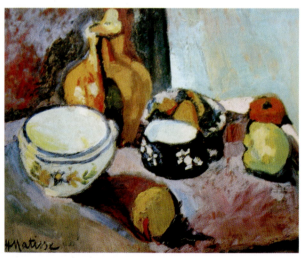

瓷器与水果／马蒂斯

《高等艺术设计课程改革实验丛书》
设计色彩／观察与认识
Design Color

自从英国科学家牛顿在17世纪用三棱镜发现光谱以来，色彩科学的理性发现已经在很大程度上揭示了色彩的科学原理。在艺术领域，西方众多的色彩大师和教育家从各个方面对色彩进行了广泛深入的研究，他们的色彩实践和理论成果使我们拥有可借鉴的丰富的艺术珍品与完整的理论框架。面对自然色彩，感性模拟和理性分析可以让我们真切地验证和认识色彩原理，主观表现和平面化的色彩写生训练可以使我们有机会去主动运用色彩规律。

1．光线与色彩

在人类的幼年成长期，对色彩的认识基本停留在色彩是物体固有的概念上。然而，当黑夜降临，或者在伸手不见五指的地方，物体仍然是存在的，而物体的形态及颜色却在我们的视线中消失了。人们领略到光的作用是久远的，可是，关于这一现象的解释却是贫乏的，对色彩的固有色的认识持续了很久很久。现代色彩学理论告诉我们：色彩从根本上说是光的一种表现形式，光投射到物体上，物体通过对光的反射而对人的眼睛发生作用，人眼再通过视网膜传达给大脑感觉中枢，于是作出色彩反应。这个过程告诉我们，色彩的生成始终与光相联系，物体只是具不同的反射功能。物理学证明，在自然界，光是一种电磁波，具有波粒二像性，波长和振幅的差异是造成色相和明度差别的关键，也是造成人眼可见与否的关键。红、橙、黄、绿、青、蓝、紫构成的可见光系统和红外线、紫外线光构成的不可见光系统，把色彩的所见与可见光系统密切地联系在一起。早在牛顿时期，七种色光被认为是光谱色并加以头尾相接使之成为圆形色相环（色环又叫色轮），表示了色相的序列以及色相间的相互关系，这是人类科学认识色彩的开端。

相关词：可见光 色相环

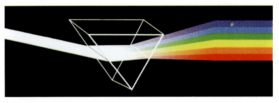

牛顿光谱实验

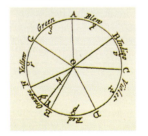

牛顿色相环

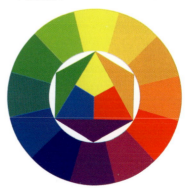

伊顿十二色相环

可见光：可见光是电磁波谱中人眼可以感知的部分，波长范围大致在400～730纳米之间。

色相环：色相环是将线性排列的可见光谱色首尾相接后形成的圆形色彩模型，表示着三原色、三间色、邻近色、对比色、互补色等色彩关系。伊顿十二色相环是基于三原色的色彩模型之一。

2. 色彩的属性

在自然界，能被我们叫得出名字的色彩纵然有千种万种，然而作为人类所能观察到的色彩却是用命名的方式难以穷尽的。自然之丰富，色彩之无限，要做到准确把握色彩，首先必须能找到色彩在光谱中的相对位置，进而对色彩刺激的强弱加以区别，再对色彩本身的纯净程度做出判断，这就是色彩学中的色相、明度、纯度的基本内容，一般称为色彩三要素或色彩三属性。在实际应用时，对这三个因素的考虑应是一惯的和彻底的，否则色彩就难以区别，因为色彩常常表现为其中的两方面的相同而另一方面不同，区别尽在微妙之间，唯有依据这三个基本特征来共同确定色彩的具体状态，才能做到准确把握。

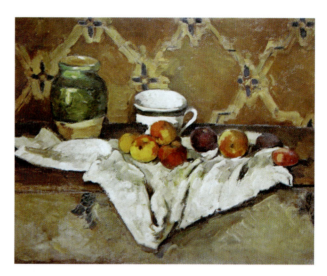

静物／塞尚

相关词：色相 明度 纯度

色相：所谓色相是指能够比较确切地表示某种色彩倾向的名称，如玫瑰红、柠檬黄、翠绿等。物体的颜色是由光源的光谱成分和物体表面反射（或透射）的特性决定的。

明度：色彩的明度即色彩的深浅，是指色彩的明暗程度。各种有色物体由于它们反射与吸收光线的量的区别而产生颜色的明暗强弱。

纯度：色彩的纯度也称彩度、饱和度，是指色彩的纯净程度，它表示颜色的鲜艳或混浊程度的高低。

处理色彩关系的关键，任何观察与运用色彩的具体过程都离不开对色彩三属性的辨别和比较。

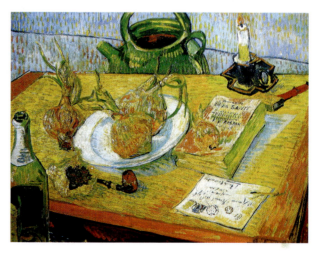

有洋葱和蜡烛的静物／凡·高

3．色彩的混合

自然界的色彩千变万化，总是与可见光谱中的七种色彩密切相关，物体在对七色光的吸收和反射之间，呈现一个五彩斑斓的图景。而七种色彩中红、黄、蓝又被认为是最基本的，因为它可以混合成光谱色中其他几种色彩，而不可由其他色来合成，因此红、黄、蓝也被称为三原色。用两种原色相混，产生的颜色为间色。一个原色与另外两个原色混合出的间色相混，产生的颜色称为复色。理论上来讲，我们所见到的色彩都是复色，只不过混色时各色的比例不同罢了。在色彩的观察和表现中，对色彩混合的理解是极其重要的。色彩混合有三种形式，即减色混合、加色混合和中性混合。

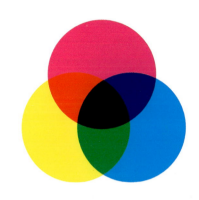

相关词：减色混合　加色混合　中性混合　三原色　间色　互补色

减色混合：是指颜色经过混合后得到比原来参与混合的颜色在明度和纯度上减低的色彩效果，一般是指颜料的混合。

加色混合：色彩经过混合加强了明度，一般即色光混合，如电脑屏幕或灯光设计的混色工作原理。

中性混合：也叫空间混合或并置混合，这是基于人的视觉生理特征所产生的视觉色彩混合，混色效果的亮度既不增加也不减低。

另外，如果两种颜色能产生灰色或黑色，这两种色就是互补色。

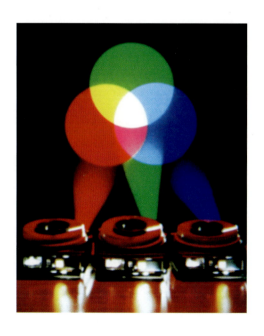

4. 色彩的关系

所谓色彩关系是指色彩与色彩之间既区别又联系的存在方式。我们所观察的任何物体、场景，色彩现象都以极为复杂的关系而存在，绝不可能以单一色彩的方式而存在。自然中，单一是相对的，它包含着更为复杂的微妙色彩关系的存在，这就决定了我们探究色彩关系是多么的必要。面对写生对象，我们通常认为固有色、光源色、环境色是形成色彩关系的三大因素。探究它们的形成及其之间的关系是认识色彩关系的前提。

相关词： 固有色　光源色　环境色

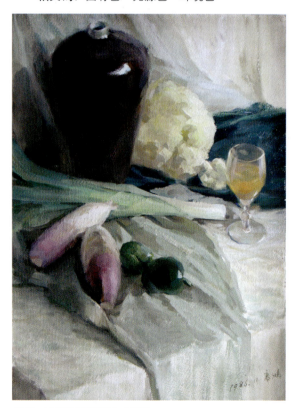

酒杯、瓷瓶和蔬菜写生／高鸿

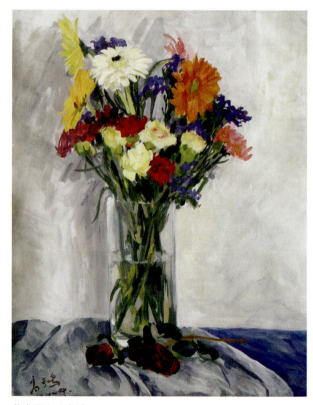

花束写生／高鸿

《高等艺术设计课程改革实验丛书》
设计色彩／观察与认识
Design Color

固有色：人们对物体在日光下呈现的色彩特征的稳定记忆和习惯性称呼叫作固有色，它是物体的基本颜色特征。在整体色调中，固有色主要体现在中间调子。

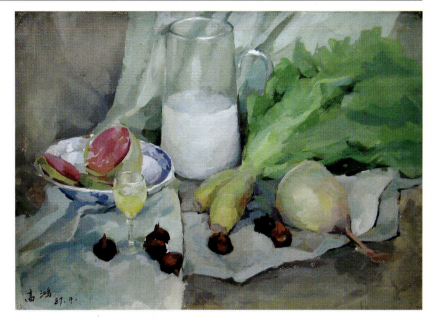

有牛奶和蔬菜的静物写生／高鸿

光源色：光源色即光源的本色，其色相决定于它所发出光的光谱成分。不同的光源具有不同的色相，不同的光源色对物体色彩变化的影响程度也各不相同。物象受光部的色彩通常是光源色和固有色的间色。

环境色：有色物体与周围邻近物体的颜色相互影响的色彩现象即环境色。环境色对物体色的影响在物体的暗部表现得比较明显。环境色的强弱与物体间的距离和材质有关。

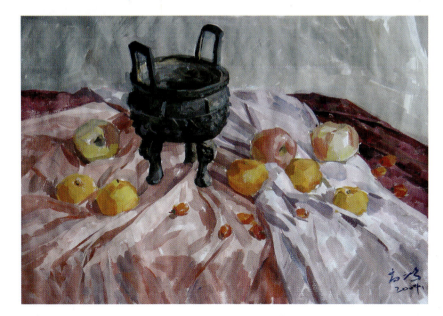

鼎与水果写生／高鸿

《高等艺术设计课程改革实验丛书》
设计色彩／观察与认识
Design Color

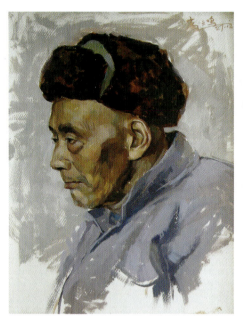 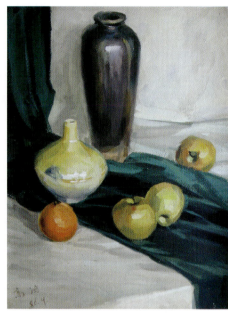 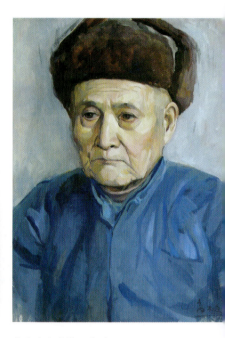

侧面老人肖像／高鸿　　　　　　　　　绿色丝绒上的静物／高鸿　　　　　　　　蓝衣老人肖像／高鸿

提示：光源色是影响物体颜色的重要因素，光源色愈强，对固有色影响愈大，甚至可以完全改变固有色。任何物体若放在其他有色物体中间，必然会与周围邻近物体的颜色产生相互影响，使物体表面的色彩看起来丰富多变。然而，在实际的观察过程中，许多概念化的固有色观念往往会起到先入为主的作用，由此产生的简单化的色彩判断会在某种程度上抑制真实的色彩感受，使人面对复杂的光色变化时反应迟钝。我们应当学会善于观察和理解具体的色彩关系，在实践中逐步培养专业的色彩眼光。

《高等艺术设计课程改革实验丛书》
设计色彩／观察与认识
Design Color

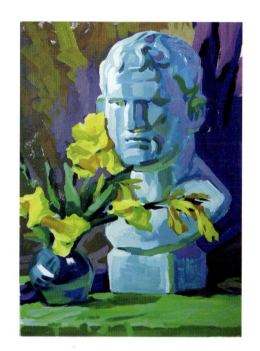

瓶花与阿格里巴／孙平

"我打算只用色彩来表现透视，一幅画最主要的东西是表现出距离，由这一点可以看出一个画家的才能。"

"我迄今设想色彩是最伟大的本质的东西，是诸观念的肉身化、理性里的各本质。我画的时候，不想到任何东西，我看见各种色彩，它们整理着自己，按照它们的意愿，一切在组织着自己，树木、田野、房屋，通过色块，那里只有色彩，而在这里面是明晰、是存在，如它们所思维的……色彩是那个场所，我们的大脑和宇宙在那里会晤。"

——塞尚

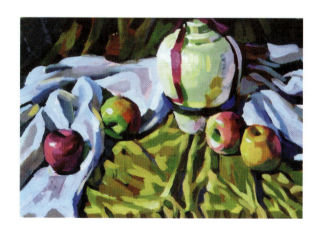

水果与瓷罐／孙平

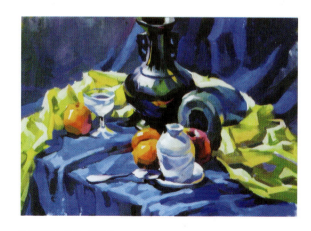

有酒杯的静物／孙平

学生作业

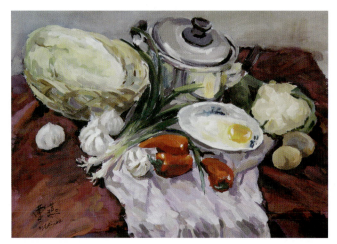

曹燕

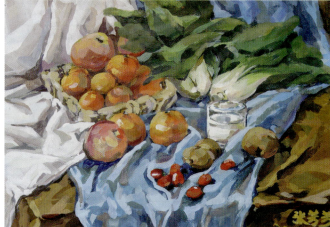

张芳芳

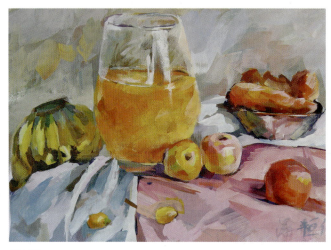

潘恒伶

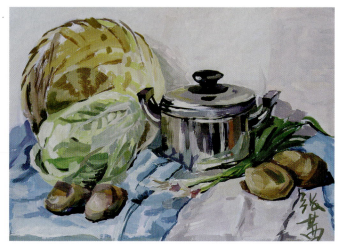

张茜

《高等艺术设计课程改革实验丛书》
设计色彩／观察与认识
Design Color

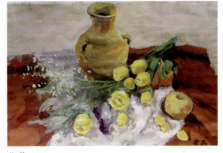
曹燕

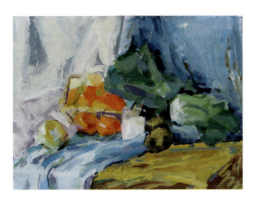
朱仔强

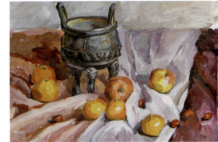
李波群

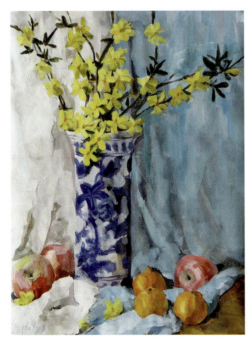
邵贵贤

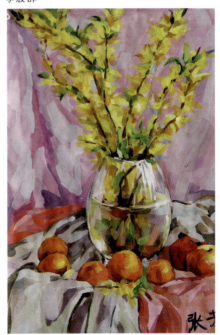
张芳芳

《高等艺术设计课程改革实验丛书》
设计色彩／观察与认识
Design Color

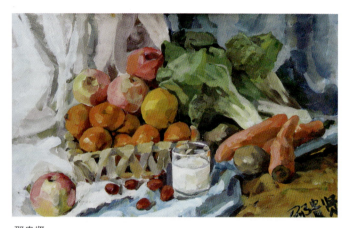
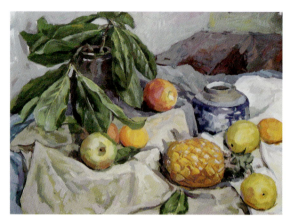

邵贵贤

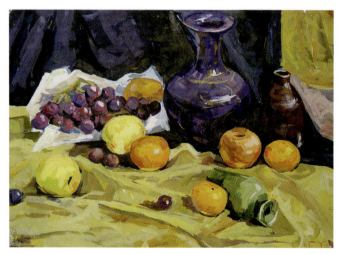

（本页学生习作选自宁波大学科技学院艺术设计系和宁波教育学院美术系）

《高等艺术设计课程改革实验丛书》
设计色彩／观察与认识
Design Color

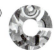

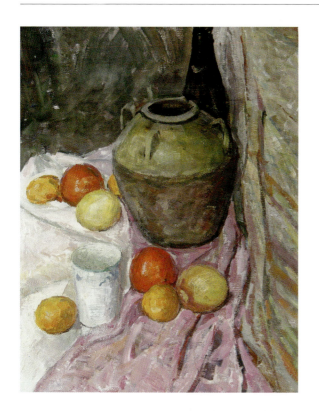

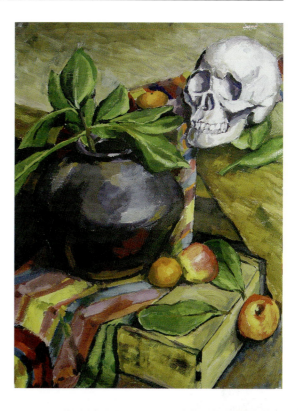

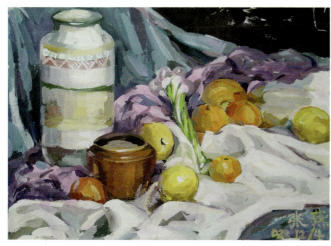

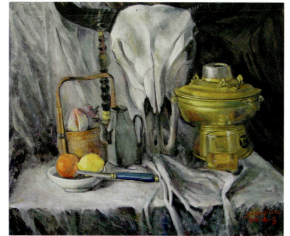

（本页学生习作选自宁波大学科技学院艺术设计系和宁波教育学院美术系）

《高等艺术设计课程改革实验丛书》
设计色彩／观察与认识
Design Color

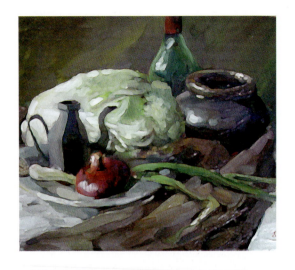

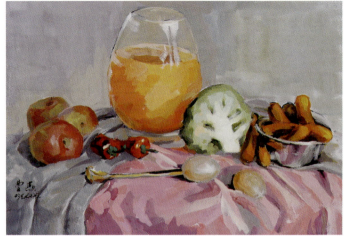

曹燕

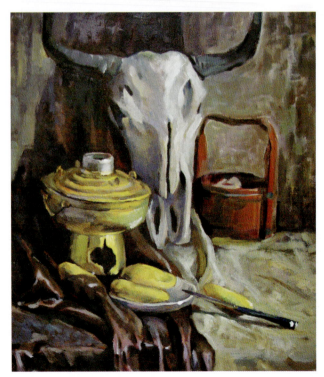

（本页学生习作未署名者为宁波教育学院美术系学生）

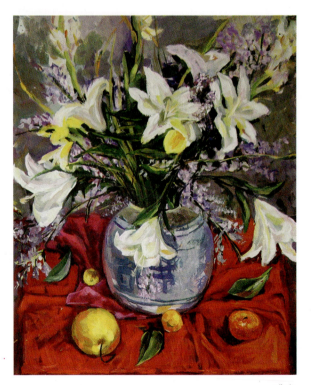

裘亮

《高等艺术设计课程改革实验丛书》
设计色彩／观察与认识
Design Color

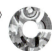

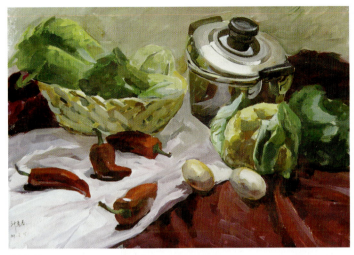

刘蓉蓉　　　　　　　　　　　　　　　周红霞

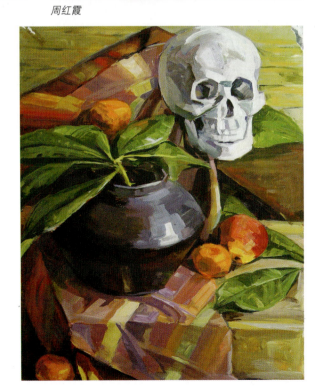

（本页学生习作未署名者为宁波大学科技学院艺术设计系学生）

《高等艺术设计课程改革实验丛书》
设计色彩／观察与认识
Design Color

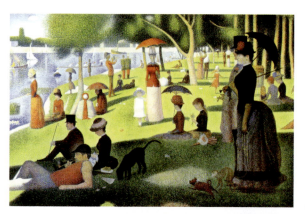

提示：将不同的颜色并置在一起，当它们在视网膜上的投影小到一定程度时，这些不同的颜色刺激就会同时作用到视网膜上邻近部位的感光细胞，以致眼睛很难将它们独立地分辨出来，就会在视觉中产生色彩的混合，即空间混合。

大碗岛的星期天／修拉

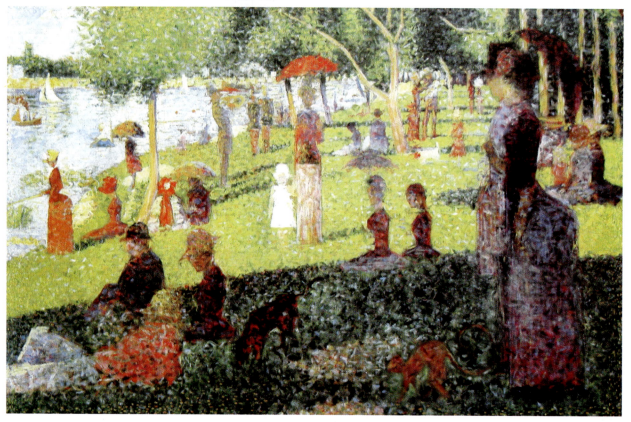

大碗岛的星期天／空间混合习作

侧重理性分析的色彩分解写生训练

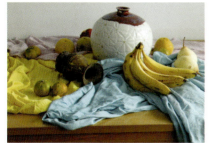
静物布置

赵静

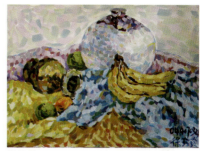
徐伶伶

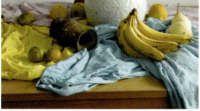
静物布置

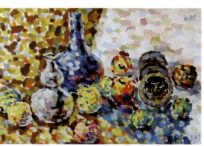
夏树一

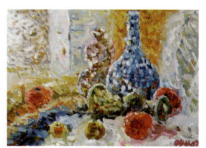
褚夫宽

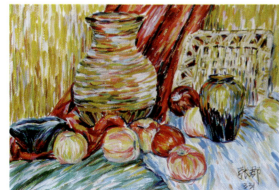
张郡

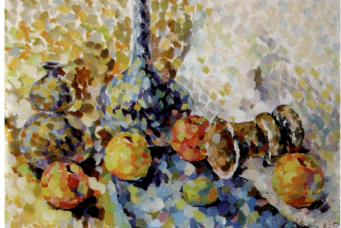
王维丝

倾向于主观表现和平面化的色彩写生训练

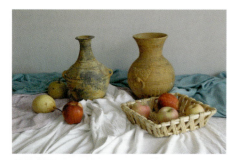

静物布置

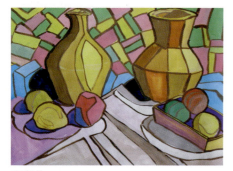

程孝林

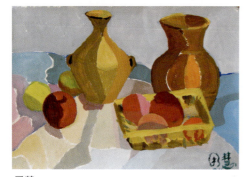

周慧

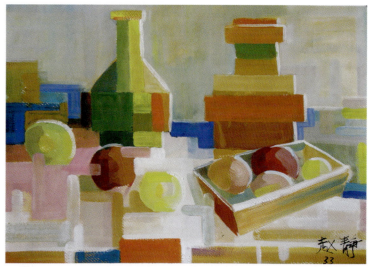

赵静

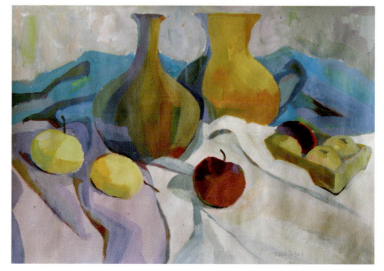

柴佳

《高等艺术设计课程改革实验丛书》
设计色彩 / 观察与认识
Design Color

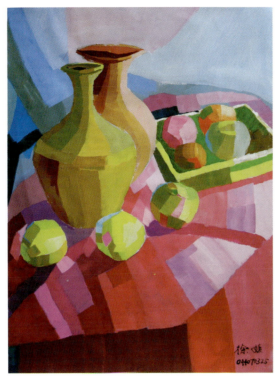

徐媛

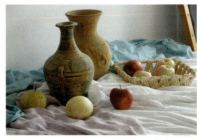

静物布置

娄婷婷

姚奂

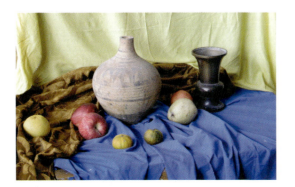

静物布置

褚夫宽

29

《高等艺术设计课程改革实验丛书》
设计色彩／观察与认识
Design Color

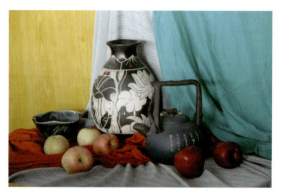
静物布置

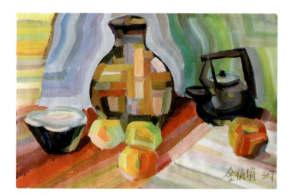
金俏俏

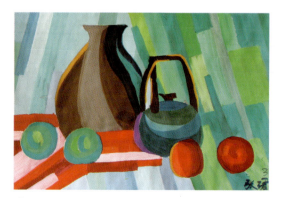
张郡

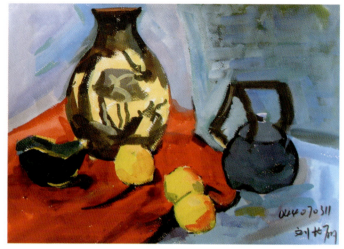
刘长丽

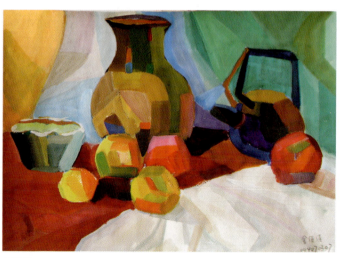
金俏俏

二、审美与实践

——主观的表现,色彩的人文情怀

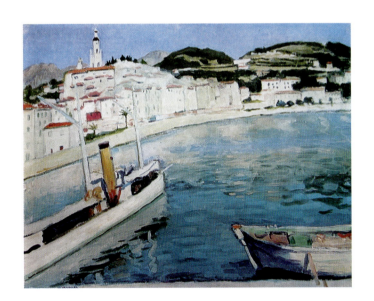

色彩的审美与实践始终伴随着人类的文明进程，当人类的造物有了审美目的时就产生了色彩艺术。人们一直从大自然汲取营养，积累和发展了无比丰富的色彩文化。所有的色彩活动都由内在生命的色彩需求和外在的自然色彩环境所共同推动。从自发性的原始纹样的创造到自觉的现代设计，色彩的审美体验都对色彩的实践活动赋予了极大的情感价值和人文色彩。色彩审美价值的追求促使色彩感觉以个性的自觉支配，同时也抒发了种种具有象征意味的人文情怀。

色彩形式的秩序感的独特发现和创造，都需要丰富的情感和深厚的文化底蕴。色彩的个性化表现不是空中楼阁，它建立在充实的审美体验之上。自然风景或人文景观都是人的生活环境，是可供自由选择的无比巨大的色彩空间。色彩风景写生的过程是人与自然环境的互动和交流的过程，其中有很大自由发挥的余地，当你以积极的发现态度主动而自觉地投入其中，那么写生的整个过程都可以获得充实的审美体验。

我们通过色彩风景写生不仅能获得一定的审美体验，同时还锻炼了主动控制色调和组织画面的能力，而且还收获了可供进一步发展的素材。倾向于象征性或个性化表现的实验性色彩练习，既可以安排在实景写生中交替进行，也可以在离开写生地点之后根据记忆和想像进行独立创作。

本单元选择自然风景和人文景观为主要研究对象，要求做到色彩既有对比变化，又有和谐统一，依据个人的审美体验把这种对比变化、和谐统一延伸到人与自然以及文化环境的关系的思考上。

《高等艺术设计课程改革实验丛书》
设计色彩／审美与实践
Design Color

教 学 点： 色彩的体验、色彩的联想、色彩的象征、审美和表现

课题名称： 人文色彩

课程周期： 一周

训练课题： 1）选择自然风景为主要研究对象的色彩写生训练；
2）选择人文景观为主要研究对象的色彩写生训练；
3）倾向于象征性或个性化表现的实验性色彩训练。

教学方式： 水粉写生

教学要求： 1）做到色彩既有对比变化，又有和谐统一，个人的审美体验把这种对比变化、和谐统一延伸到人与自然以及文化环境的关系的思考上。
2）不同研究对象的色彩作业每题2幅，共6幅，作业尺寸：4开。

训练目的： 把色彩的审美体验转化为主观表现的色彩实践，从而激发色彩的独创性，培养丰厚的人文情怀。

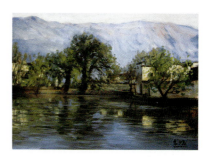

"一样东西统治着我,这就是对抽象的极大的热情和向往。表达人类情感和情绪无疑使我感兴趣,但是我较少表达这种灵魂的运动,而主要地可以说是使不知与何相连的内心闪光成为可见的物体,这种内心闪光有着某种奇妙的东西,它通过纯粹造型艺术的神奇效果,展示出富于魔力的视野。……自然本身又怎样?就艺术家而言,它不过是表现自我的机会……艺术就是通过造型顽强追求内心情感的表达。"

——莫罗

"我的特性就在于尽可能地以可见物体的逻辑运用于不可见的物体,使不真实的存在物依照可能事物的规律人为地变为现实。"

——雷东

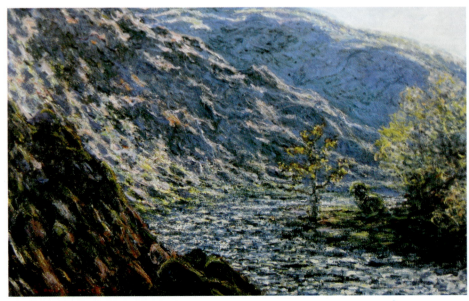

克鲁斯的激流／莫奈

意大利的风景／柯罗

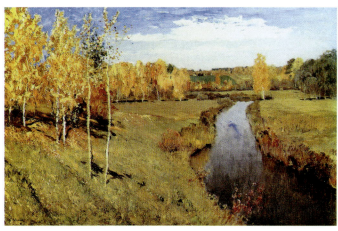

金色的秋天／列维坦

1. 色彩的体验

大自然的色彩随季节、气候、时间、地域变幻无穷而又真实可感。风景写生使我们有机会观察大空间里的复杂色彩对象，同时又可体验丰富的意境和情调。从室内稳定的静态色彩课题转换到室外变化中的动态色彩课题时，关键要善于取舍和提炼，以高度敏感性迅速把握自然光色的总体印象和色调。外光的复杂变化将促使我们从相对静态的色彩感知状态转入动态的主动的审美体验状态，充分挖掘内在的色彩感觉。在风景写生的过程中，除了要表现自然色彩本身，同时更重要的就是要把内心的情感体验转化为个性化的色彩形式。这应是人融于自然、历史并用色彩的语言开始对话的时刻，色彩语言的神秘与博大将触及你的灵魂。

相关词：时间　季节　地域

绿色的和谐／莫奈

时间： 在瞬息万变的自然面前，我们只有用画笔和色彩来追随它的脉搏。从拂晓到黄昏，从阳光灿烂到雨雾迷蒙……时间一刻不停地流逝，那静默不语的色调和光影亦紧随时间的脚步幻化无常。无数瞬间的光色印象和氛围感觉，都将因人而异，具有高度敏感的心灵和有准备的眼睛是捕捉到转瞬即逝的景致的先决条件。风景是有生命的，它的生命节奏与时间的节律同步。那么，你的画面所追求的色彩的生命节奏和呼吸是否能与自然同步呢？是的，只要你的感觉能够真切地融化在那永不停息的时间里，让那光与色的舞蹈在你的凝视里涌入你的脑海深处……那有生命的时间的影子是不能被凝固的，所有凝聚中的彩色的笔痕都是关于时间的追忆和梦想。

"当你出外作画时，试着忘掉呈现在你面前的对象——一棵树，一幢房子，一片田野或任何其他东西，你只想，这是一小块蓝方块，这里是一个粉红色长方形，那里是一条黄色块，按这样画出来就正是你所看到的物体；准确的颜色和形状，直到它与你面对风景时所获得的独特印象一致。"

——莫奈

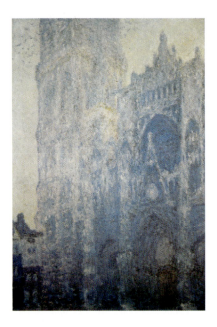
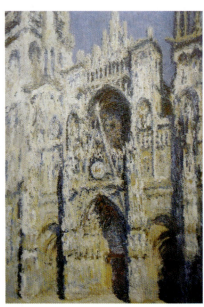
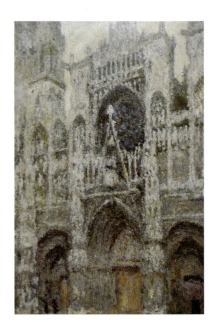

《高等艺术设计课程改革实验丛书》
设计色彩／审美与实践
Design Color

季节：四季更迭、循环往复，大自然在那不可磨灭的节律里不断地重生，每一次新生都会焕发出迷人的光彩，充满魅力。在每个不同的季节中，自然界都呈现出不同的色彩搭配，即便是同样的时间、同样的角度，在不同季节里所见到的景致也决不会有固定不变的色调和气氛。季节色彩的体验不是一时一刻的，它是长久的必将化成记忆的颜色。

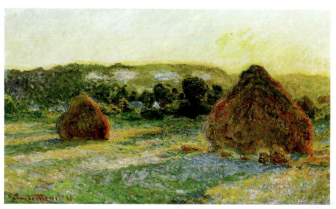

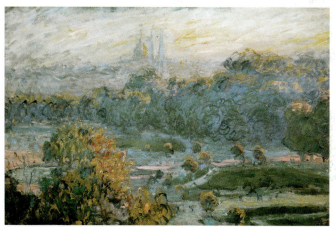

1 鲁昂大教堂，正门和圣罗蒙塔，晨间效果／莫奈
2 鲁昂大教堂，正门，明亮的日光／莫奈
3 鲁昂大教堂，正门，灰暗的天气／莫奈
4 草垛／莫奈
5 特雷斯的风景，习作／莫奈
6 白霜／毕沙罗

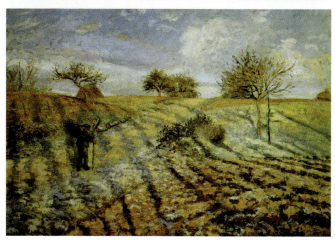

37

地域： 千百年来，人类的思想与感情一直在主动地介入自然，自然似乎因为有了人的活动而变得富于人格化色彩。自然地貌和人文景观的千差万别共同构成了不同地域色彩外貌的独特性和多样性，它不仅仅表现为南北或东西方位上的景观的色彩搭配特征，更重要的还在于历史、文化在色彩观念方面的积淀和演绎的丰富性。体验地域色彩是从自身开始的，生长在秀美水乡的你，是否会对茫茫戈壁有着与北方同窗相同的色彩感怀呢？

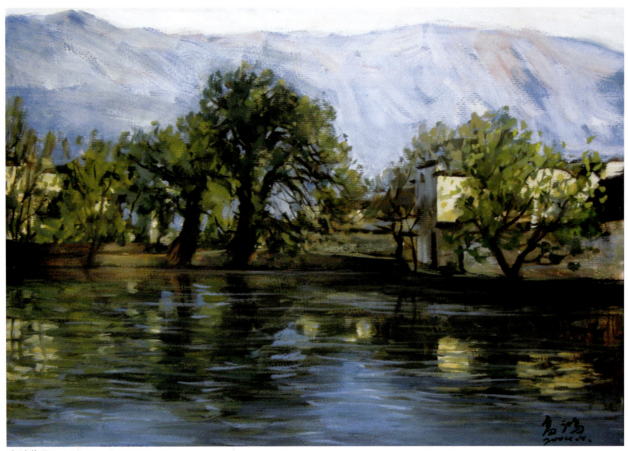

高鸿作品

《高等艺术设计课程改革实验丛书》
设计色彩／审美与实践
Design Color

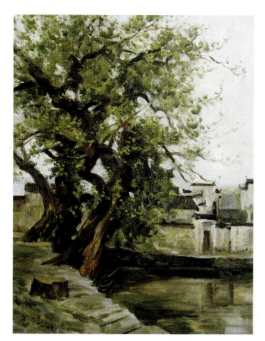

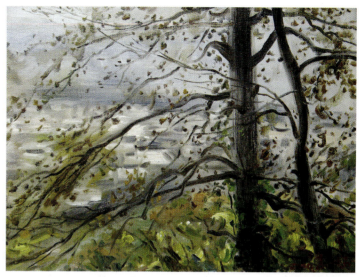

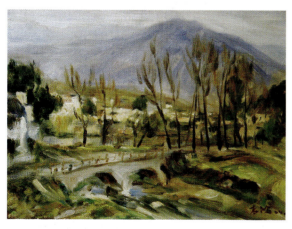

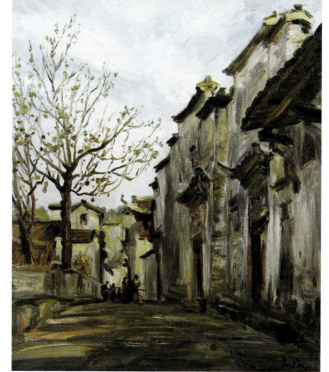

1　拂晓
2　古木荫浓
3　山村日暮
4　林间远眺
5　西递古宅

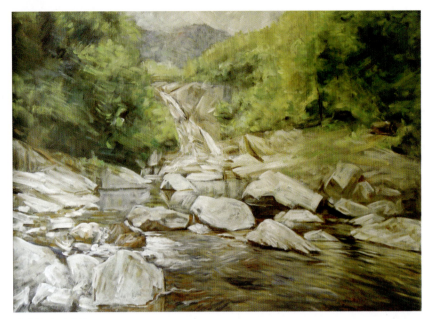

高山流水／高鸿

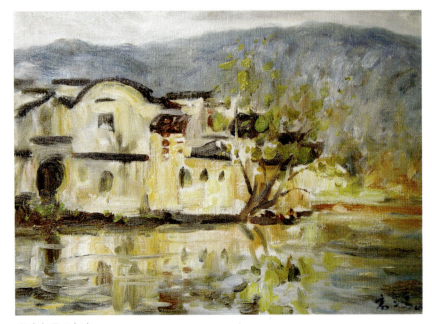

湖边夕照／高鸿

《高等艺术设计课程改革实验丛书》
设计色彩／审美与实践
Design Color

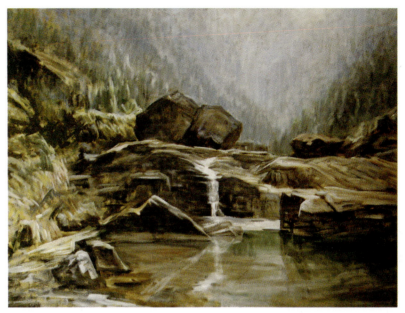

空谷泉鸣／高鸿

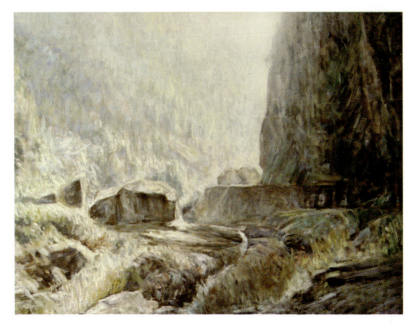

幽谷晨曦／高鸿

《高等艺术设计课程改革实验丛书》
设计色彩／审美与实践
Design Color

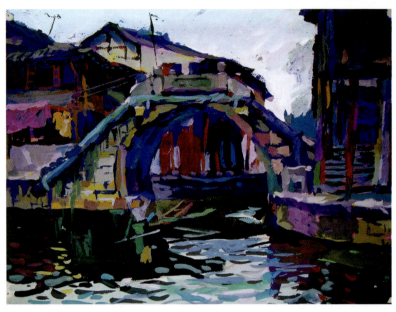

小乡／孙平

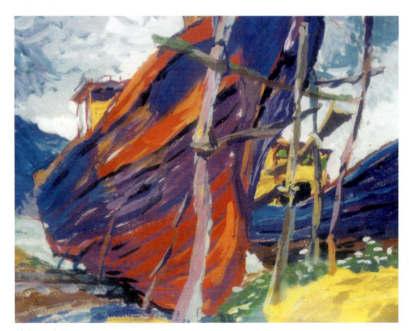

渔船／孙平

《高等艺术设计课程改革实验丛书》
设计色彩／审美与实践
Design Color

红屋顶

秋色

老房子

学生习作

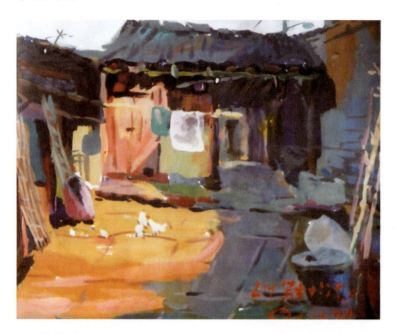

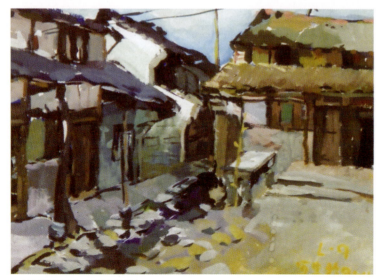

（本页学生习作由孙平提供）

《高等艺术设计课程改革实验丛书》
设计色彩／审美与实践
Design Color

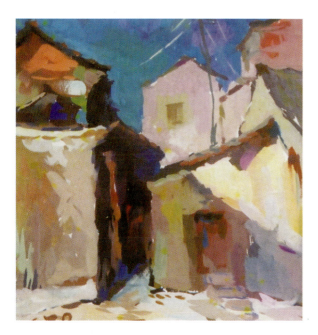

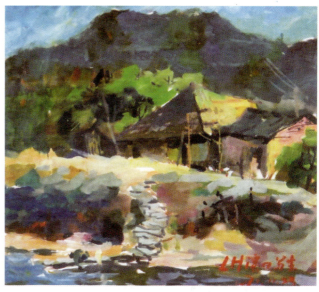

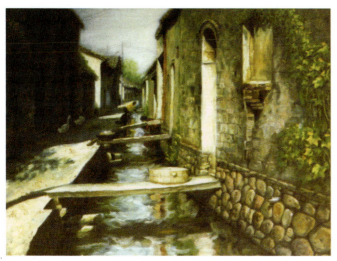

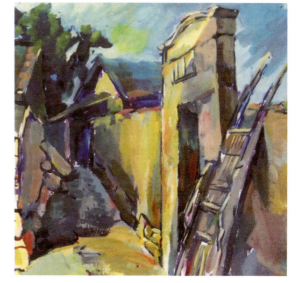

（本页学生习作由孙平提供）

2. 色彩的联想

色彩联想是以视觉经验的积累为前提的,所谓色彩联想是指人遇到特定的色彩刺激时,会在心理上引发某种与之相关的感觉和情绪。色彩的联想可分成具体和抽象两类:通过色彩联想到具体事物的为色彩的具体联想,如由红色想到太阳,由绿色想到树叶、草地等;由色彩而联想到抽象概念的就称为色彩的抽象联想,如红色:热情、危险,黑色:悲哀、死亡等。色彩的联想不仅仅发生在某一个单色上,而且发生在不同的颜色搭配关系中,单一色彩的联想也会因为纯度和明度的变化而发生变化。同时,色彩联想还是色彩产生冷暖的心理感觉的根源,而色彩的冷暖感又是色彩产生空间感的一大因素,因为暖色感觉距离较近,冷色感觉距离较远。

相关词:色彩冷暖　色彩空间　色调

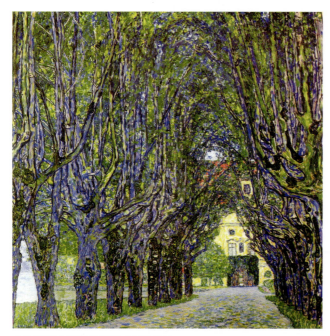

加玛城堡公园的林荫道／克里姆特

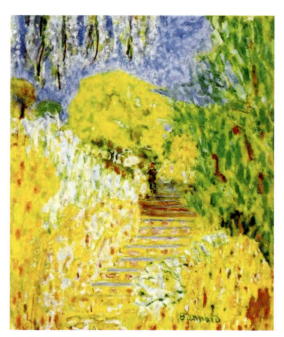

艺术家花园的台阶／博纳尔

《高等艺术设计课程改革实验丛书》
设计色彩／审美与实践
Design Color

"有一点得好好注意，如果你要用色彩的语言进行思维的话，就得有想像力。没有想像力，你就永远别想成为色彩画家，这是一个画家必备的条件。色彩应当被你所思念、梦见和冥想"。

——莫罗

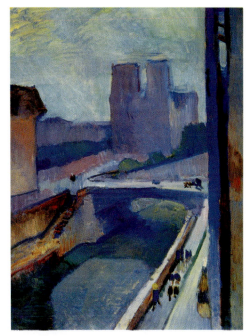

巴黎圣母院／马蒂斯

"粉红的、淡紫的、黄的、白的、蓝的、淡黄绿的、火焰般的房屋、教堂——每一幢都是一支独自的歌——杂乱的青草、低吟的树木或雪地，回肠荡气的歌声，光秃树枝的小快板，红色、挺立的克里姆林宫墙和天空的静默，高耸着像在唱着胜利的歌，像忘掉自我的欢呼，长长的、白色的伊凡大帝钟塔精细的线条……我想，要画下这些是不可能的，却也将是艺术家最大的快乐。这些印象……是一种愉悦，它震撼了我的整个心灵，也使我出神入化……"

——康定斯基

色彩冷暖： 色彩的冷暖也称色性，是指视觉上和心理上相互体验并相互关联的一种知觉效应。红、橙、黄色常常使人联想到太阳和火焰，因此有温暖的感觉，称为暖色系；青、蓝、紫色使人联想到大海、晴空、阴影，因此有寒冷的感觉，称为冷色系。色的冷暖是相对的，由于不同色彩的对比，明度、纯度的不同，物体的表面肌理的不同等原因其冷暖性质都可能发生变化。

树／高更

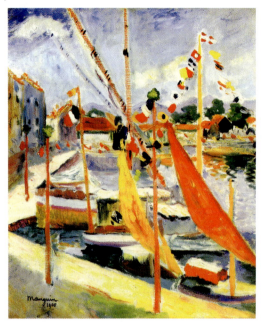

港口／芒更

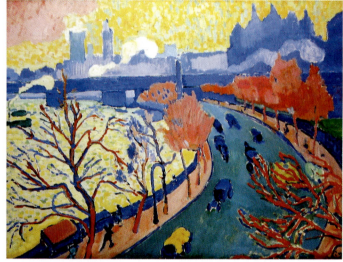

查灵克罗斯大桥／德兰

风景／马蒂斯

色彩空间：物理的空间是指物体间的距离、方向、体积大小的关系。而色彩的空间是由色彩的冷暖、纯度、明度对比产生的心理感觉。就像近大远小的透视关系决定平面的造型空间一样，达·芬奇最早提出了远处的景物因为空气的阻隔而显得较灰并倾向于冷色的空气透视概念。现在，我们一般把因空气透视引起的色彩变化称为空间色。空间色的基本规律是：近暖远冷，近纯远灰，近的鲜明、远的模糊，近的对比强、远的对比弱。这是在平面上表现空间不可不用的手段。

色调：色彩的总体倾向称为色调，即整体色彩效果。色调的概念用来描述具体的色彩关系。色调根据色彩的性质可分为冷调子、暖调子或中间调子，从色相上分有红调子、绿调子、蓝调子等，从明度上分可分为亮调子、暗调子、灰调子等。不同的色调能表达不同的情调和意境。任何一种色相都可以成为主色调并与其他色相组成丰富的色彩关系。在风景写生过程中，自然光线变化很快，色调关系也随之变化。外光环境迫使我们锻炼自己迅速捕捉和把握色调的能力，保持住眼睛观察到的第一感觉，主动地控制好画面的整体色调。当然，在表现性色彩写生过程中，自然对象的色调主要是作为表现的契机，触发主观感受的自由表现。

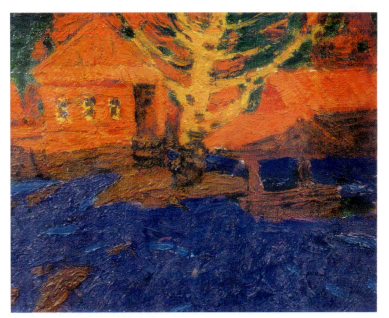

风景之一／符拉基米尔画派画家

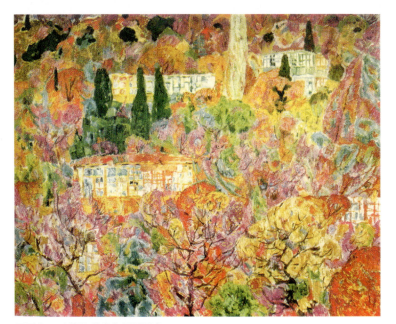

风景之二／符拉基米尔画派画家

3. 色彩的象征

象征是抽象情感和思想的具体化。象征性色彩具有强大的精神力量，反过来能触发人们内心的色彩情感和色彩想像。色彩象征来源于色彩的心理联想，它历来是各种特定精神内容的物化载体。早在原始社会，人类的先民就以模仿的天性和想像力创造了具有象征意味的彩色纹饰以及图腾符号。象征性色彩能形象地反映和传达各种文化观念的精神实质，具有很强的历史延续性和民族文化特征。中国早在汉代就已经形成了"五行"色彩学理论。智慧的先民构建了独特的五色象征体系：红、黄、青、白、黑，象征"五行"：水、火、木、金、土。其中，黄色是中心正色，称为"中和"之色，象征大地。"五行"中的色彩象征反映了古人宏观的色彩想像力及其自发性哲理思维。在西方的基督教文化中，色彩作为象征性符号语言，有效地传播了宗教的精神与情感。如中世纪教堂里的镶嵌壁画，运用了大量的金色象征天国的光明、上帝的智慧；又如宗教绘画中，圣母身着红色衣服和蓝色斗篷，象征圣爱与贞节。除了程式化的传统文化色彩形式，各种主观色彩形式本身就可以直接与某些个人化的情绪或观念相联系，融入主观的象征性内涵，用于表达特殊的内心情感和主观意象。

相关词：色彩情感　色彩想像　色彩文化

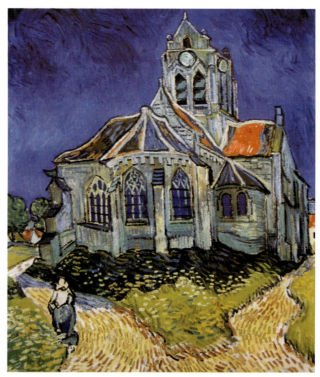

奥维的教堂／凡·高

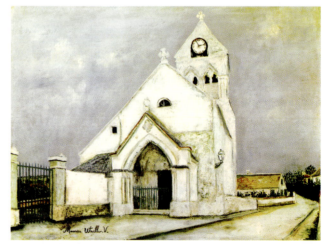

白色礼拜堂／郁特里罗

色彩情感：色彩情感来源于主观联想与心理感受，是生理因素和心理因素共同作用的结果，是带有具体情感的色彩感觉。色彩的情感是相对的，它要受到许多主客观条件的制约。如不同的民族、国家、风俗习惯、宗教信仰，文化修养、对色彩的偏爱不同等等，不同的人对色彩情感的联想是各不相同的。色彩的情感应该用自己的心灵去体验和感受。

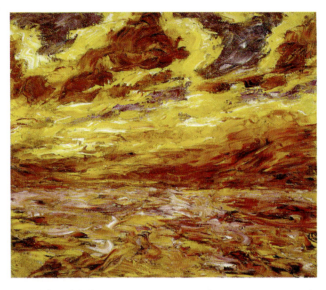

秋天的海／诺尔德

色彩想像：所谓"色彩想像"，就是有意识地构建想要得到的色彩形象，是指人们在色彩领域里进行的主观性的自由联想和创造性探索。独到的色彩感觉和丰富的色彩感情将触发充满活力的色彩想像。

色彩文化：色彩文化是人类文明的重要组成部分。色彩文化具有三个基本特征，即民族性、地域性和传统性。色彩作为文化象征符号，承载了历史所积淀下来的富于想像和情感的文化精神。色彩的情感、色彩联想、色彩象征等是由国家、民族的传统风俗习惯的差异而形成的不同心理反应。

风景之三／符拉基米尔画派作品

4．审美和表现

艺术创造是复杂的心理过程，色彩作为文化、审美和内在情感的表现手段，需要把视觉经验和生活感受转化为审美情感并加以个性化艺术创造。人的自然情感通过色彩个性的张扬和表现，升华为艺术的审美情感。自然情感是艺术情感的基础，艺术情感需要自然情感的积累。同时，审美心境的培养是艺术表现的基本条件，审美和表现的自由状态是艺术活动过程中的必要状态，它有助于实现个性化色彩意象的表现，使个人内心的审美情感特征得到强化，从而使自己有可能在具体色彩表现的形式化过程中充分肯定个性化的色彩情感和审美倾向。

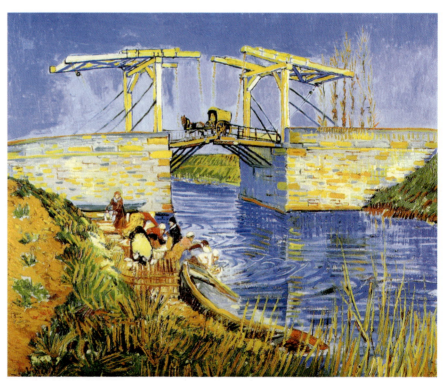

阿尔的吊桥／凡·高

相关词： 审美心境　色彩意象　色彩个性

审美心境： 审美心境是指摆脱了自然情感困扰的心理状态，是审美情感的积蓄状态。获得审美心境的前提，是审美主体与审美对象之间必须保持一定的心理距离。

色彩意象： 色彩意象是主观的象征性图式，它是主观体验的结果，区别于色彩表象记忆的再现。色彩意象标志着超现实的自由状态，是色彩审美和表现活动的基本要素和内在形式。

色彩个性：色彩个性是个人独特的色彩艺术性格的外化。自我意识与创作个性密切相关。自我意识和审美心境的培养必不可少，它是色彩个性自由发挥的前提。

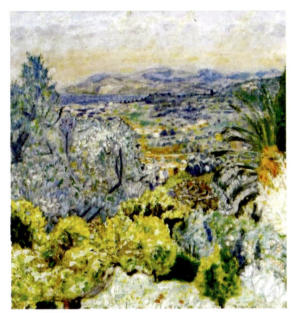

风景／博纳尔

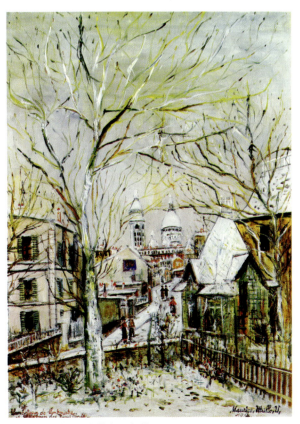

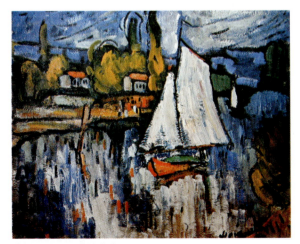

赛纳河风景／弗拉芒克

远眺蒙马特的圣心教堂／郁特里罗

个性化表现的风景色彩训练

"我的特性就在于尽可能地以可见物体的逻辑运用于不可见的物体,使不真实的存在物依照可能事物的规律人为地变为现实。"

——雷东

"抓住在你眼前的事物的主要点,继续尽可能合乎逻辑地表现自己。"

——塞尚

"……在有些瞬间里,一个可怕的明澈洞见占据了我。在大自然面前占住了我的激动,在我内部升腾上来达到昏晕状态。我有些状态,激动升腾到疯狂或达到预言家状态。我面对自然所创作的一切,是栗子,从火中取出来的……"

——凡·高

连必果

王志扬

房煜

《高等艺术设计课程改革实验丛书》
设计色彩／审美与实践
Design Color

陆青

佚名

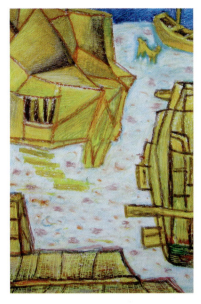
邵利萍

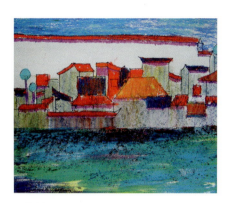
吴相撑

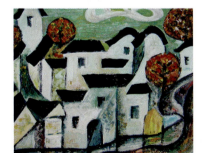
佚名

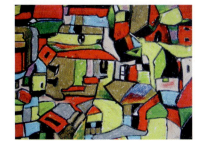
楼素贞

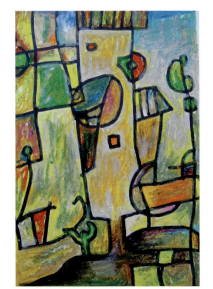
张一波

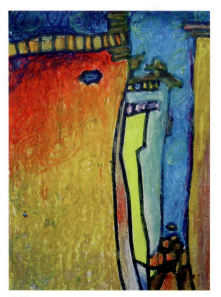
朱敏

《高等艺术设计课程改革实验丛书》
设计色彩／审美与实践
Design Color

陆菁绯

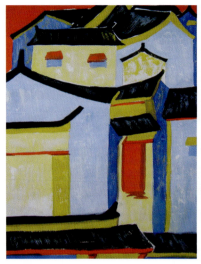

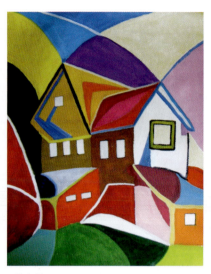

高明辉

盖名浩

佚名

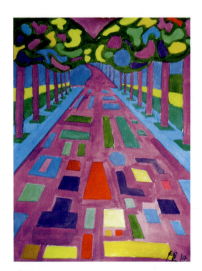

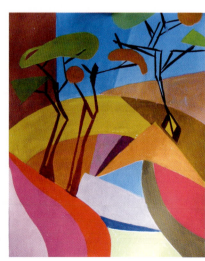

刘长丽

卢良

王维丝

李小玉

三、创意与表现

——显性的发挥,色彩的演绎扩张

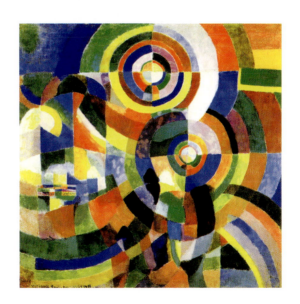

康定斯基的"是客观物象损毁了我的绘画"和"我开始怀疑客观对象是否应当成为绘画所必不可少的因素",预示着抽象艺术的发展和色彩表现的非具象特征。

本单元训练与前两单元相比的最大特点是写生对象的离去,而以写生作业为素材,在归纳整理的过程中完成色彩的创意表现。创意与表现对于尚没有创作经验的同学们来说,是一个空泛的命题,更何况写生对象的离去。当一种惯性失落,多少会在面对这个命题时,或做没有头绪的漫无边际的想像,或做表现形式上生涩的寻找,想像的空泛、表现的陌生和训练逻辑的断顿、灵感源泉的缺失,对于我们的基本训练是极其不利的。在一单元的训练中,如何才能完成训练任务达到训练目的,可操作性是重要的。以前两单元的写生色彩(包括自然色彩和人文色彩)为基础,深入感受写生所提供的色彩之美,采用分解、组合以及提取、整合的办法,使写生中表现的客观的形,变得模糊甚至消失,从而使色彩本身得到显著表现。

除了深入地感受写生色彩以外,重点还要在形与色的关系上以及色与色之间的对比关系上下功夫,同时,色与色的对比关系又以色彩的调性和色彩的错觉为重点。因为,随着写生对象的离去和客观形的逐渐消失,先前写生色彩中,写生对象的形色关系和表现时的形色关系都是一一对应的关系。客观的形总是以相应的色彩来体现,反过来,客观的色彩也必将以相对应的形来表现,抛开形的色彩是不成立的,但表现色彩却可以借用不同的形。其次,对写生素材的色彩整理,不可能是单一色彩的整理,必然是对色彩关系的整理,其结果是新形的建构和色彩的显性表现,这就意味着色彩位置的改变和色彩秩序的重构。如果没有对色彩调性和色彩错视的了解和把握,又如何表现自己体验到的美好色彩感觉呢?只有将形与色的关系以及色与色的对比关系作为专门的内容来加以解决,才能在具体的整理(归纳和采集重构)过程中再造色彩的辉煌。

另外,整理过程中采取的归纳和采集重构,只是完成本单元训练的具体方法,它能够比较简易而快捷地探讨形与色的关系,并在色彩感受的支配下,再构色彩表现新关系,但不能作为一种教条。对色彩的感受和理解是长期的、无止境的,在这个过程中创造色彩新特征、演绎色彩新内容,才是真正的目的。因为色彩的研究不可能靠既定的公式来操作,一种色彩的表现是否谐调、是否具有新意,是由练习者的感觉来决定的,也就是说这类练习的成效更加依赖于练习者的色彩感觉。

《高等艺术设计课程改革实验丛书》
设计色彩／创意与表现

Design Color

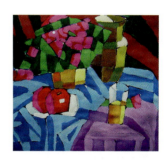

教 学 点：形与色、色彩的调性、色彩的错觉、色彩的归纳和采集重构

课题名称：色彩归纳、演绎

课程周期：一周

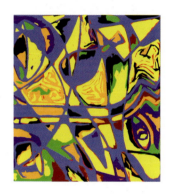

训练课题：1）色彩归纳及其分解、重组的表现；
　　　　　　2）形与色的选择及其换位表现；
　　　　　　3）形与色的选择及其重组表现。

教学方式：色彩归纳、拆分和重组

教学要求：1）进一步认识和体会写生色彩及其所构成的色彩关系，把它上升为美的对象，并能依据造型的需要而灵活运用，使对象得以表现；
　　　　　　2）不同表现方式的色彩作业每题1幅（每幅2组，每组包括色彩归纳和组合表现两部分），共3幅，作业尺寸：8开。

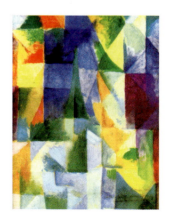

训练目的：通过对写生素材的归纳整理，感受色彩的美及其形式结构的关系，明确形与色的关系、色彩对比的意义，并在拆分、组合的形式结构和色彩关系的变化中寻找色彩创意和表现。

《高等艺术设计课程改革实验丛书》
设计色彩／创意与表现
Design Color

"一天，暮色降临，我画完一幅写生画后，带着画箱回到家里……突然，我看见房间里有一幅难以描述的美丽图画，这幅画充满着一种内在的光芒。初起我有些迟疑，随后，我疾速地朝这幅神秘的图画走去，除了形式和色彩之外，别的我什么也没有看见，而它的内容，则是无法理解的。但我还是立刻明白过来了，这是一幅我自己作的画，它歪斜地靠在墙边上。第二天我试图在日光下重新获得昨天的那种效果，但是没有完全成功。因为我花了很多时间去辨认画中的内容，而那种朦胧的美丽之感却不复存在了。我豁然明白了：是客观物象损毁了我的绘画。"

"我突然看到了一幅前所未有的绘画，它的标题写着：《干草堆》。然而我却无法辨认出那是干草堆……我感到这幅画所描绘的客观物象是不存在的。但是，我怀着惊讶和复杂的心情认为：这幅画不但紧紧地抓住了你，而且给了你一种不可磨灭的印象……这种色彩经过调合而产生的不可预料的力量使我百思不得其解。绘画竟然有这样一种神奇的力量和光辉。不知不觉地，我开始怀疑客观对象是否应当成为绘画所必不可少的因素。"

——康定斯基

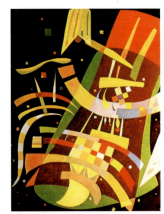 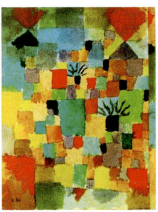 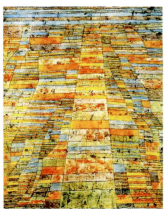 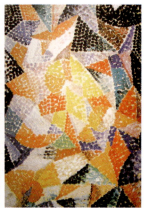

作品10号／局部／康定斯基　　南方花园／克利　　道路／克利　　光的离心膨胀／塞维里尼

《高等艺术设计课程改革实验丛书》
设计色彩／创意与表现
Design Color

1. 色彩与形状

色彩依附于形，形由不同的色来区分，形与色是不可分割的整体。色彩的语言表达总离不开具体的形，哪怕是抽象的几何形。相同的形配置不同的色，相同的色赋予不同的形，给人的感受是不一样的。红色的圆形使人联想起太阳，白色的圆形使人联想到月亮；红色的苹果给人以甜味感，红色的辣椒却给人以辣味感。因此，在设计色彩创意与表现训练时，必须同时考虑形与色的整体关系，只有选择恰当的形，才能充分发挥色的作用。同时，色在画面上所起的作用，取决于它在具体的、特定的画面上与其他画面因素之间的比例关系。一种红色，由于它在各种具体画面上的形态和面积的不同，会引起完全不一样的视觉感受，因而其审美意义也是完全不同的。

相关词：色彩形状　色彩位置

色彩形状：主要包括色的集聚与分散和色形状与表情效果两个内容。前者强调使用同样的色数，色相、明度和彩度都不变，每个色都集聚使用时，对比强烈，有静止效果，全都分散配置，产生不稳定性，但造型的结合力则更强。后者强调形与色的心理同构关系，即红与方形、黄与三角形、蓝与圆形等的对应关系。

色彩位置：通常，即使图形和用色不变，只改变色的位置关系，由于色面积的改变仍会带来效果的变化，这时，应该注意获得画面的节奏和均衡。色彩位置与色对比无论使用多少色，所有匹配都基于两色的配置关系。两色远离，有间隔色（黑、白、灰）使对比减弱；两色接触，对比较强，尤其边界对比突出；两色套合，对比和同化都最强。

屋顶／尼古拉·D·斯塔尔

亚格里斯琴敦／尼古拉·D·斯塔尔

《高等艺术设计课程改革实验丛书》
设计色彩／创意与表现
Design Color

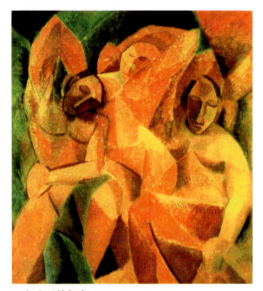

三妇人／毕加索

房屋与树／布拉克

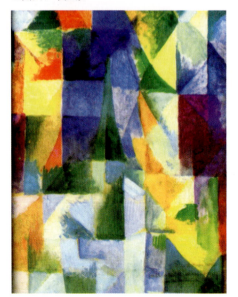

同时打开的窗户／罗伯特·德劳内

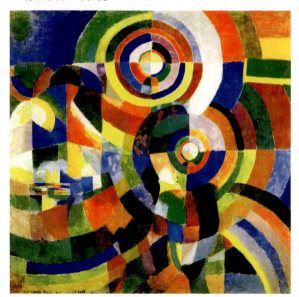

圆盘系列之一／索尼娅·德劳内

　　从毕加索、布拉克到德劳内，这四幅作品，你是不是觉得形越来越抽象，色彩越来越漂亮？是否意味着，在这个过程中，色彩自身得到了满足也得到了表现？

《高等艺术设计课程改革实验丛书》
设计色彩／创意与表现
Design Color

2. 色彩的错视

所谓色的错视，是当我们的视点在色彩对比的结构之间游弋时，因诱导与被诱导关系所产生的强调或削弱其差别的现象。了解和掌握了色的增强或减弱的规律，可以使一个色通过配色关系让人有两个色的感觉，也可以使两个色让人感觉为一个色。由此，既可导致色的归纳，又可导致色的演绎和展开，对于色彩的表现是极其有意义的。

相关词：连续对比　同时对比　同化和简约　演绎和拓展

连续对比：也叫"视觉后像"，是外界视觉刺激作用停止后，在眼睛视网膜上的影像并不会立即消失的现象。分正后像和负后像二种形式，所谓正后像是神经兴奋未达到高峰，由视觉惯性作用引起；所谓负后像是因神经兴奋过度产生疲劳而生存。

同时对比：眼睛受到不同色彩刺激时，色彩感觉会发生相互排斥现象，结果使相邻之色改变原来的性质都带有补色光。

同化和简约：一个介于两色之间的中间色，可随图形构造的不同产生双重效果。通俗的说，即是"多色为一色"的效果，具有归纳色彩的意义。

演绎和拓展：是指将一个色的效果用多个色来表现。它与归纳的意义是相反的。

据说法兰西国旗一开始是由面积完全相同的蓝、白、红三色构成的，但国旗升到空中后在感觉上三色面积并不相等，后来专门研究，把蓝、白、红三色的面积按照 30：33：37 进行了修正，才感觉三色之间面积是相等、自然和匀称的。由于历史的原因，今天，法国海军军旗继续使用 30：33：37 三色旗，而法国国旗则是三色面积相等的。

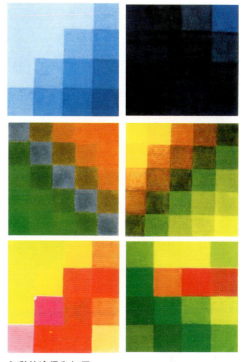

色彩的演绎和拓展

"连续对比与同时对比说明了人类的眼睛只有在互补的关系建立时，才会满足或处于平衡。"

"视觉残像的现象和同时性效果，两者都表明了一个值得关注的生理上的事实，即视觉需要有相应的补色来对任何特定的色彩进行平衡，如果这种补色没有出现，视力还会自动地产生这种补色。"

"互补色的规则是色彩和诸布局的基础，因为遵守这种规则便会在视觉中建立精确平衡。"
——约翰内斯·伊顿

"两个圆点同样面积大小，在白色背景上的黑圆点比黑色背景上的白圆点要小 1/5。"
——歌德

明度对比调强对比

明度对比调弱对比

3. 色彩的调性

所谓色彩的调性,是指因差别的对比(明快程度)所达到的整体视觉效果。一般的情况是:差别大形成强对比,差别小形成弱对比,差别适中形成中等对比,差别极大称为两极对比。在同性质的对比中,每一程度的对比都有着其余程度的对比所不可能有的整体效果。整理和掌握这些调性的整体效果,可以帮助我们正确地选择色彩对比的种类。

相关词: 明度对比调　色相对比调　纯度对比调

明度对比调: 以明度对比为主的配色。
色相对比调: 以色相对比为主的配色。
纯度对比调: 以纯度对比为主的配色。

色相对比调强对比

色相对比调弱对比

纯度对比调强对比

纯度对比调弱对比

4. 色彩的归纳

归纳是作画者在表现客观对象时，根据自己的感受对客观对象采取的有取有舍的过程。一般来说，即使是再现对象的写实的画作都与归纳相关联，只是取舍的程度不同罢了。本单元的归纳是对已经完成的写生作业的进一步的取舍，是意在消减客观物象的形象特征，为色彩的显性表现创造条件的过程。

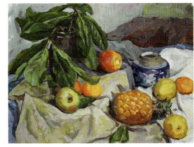 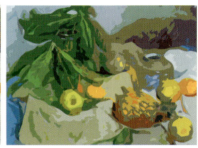

相关词： 空间混色法　综合分析法

空间混色法： 依对象的结构综合各个色面的复杂变化，强调固有色的表现。

综合分析法： 感受画面色彩，依赖于同概念概括或概念性相关联的知识，找出反映事物本质的外部感性特征。

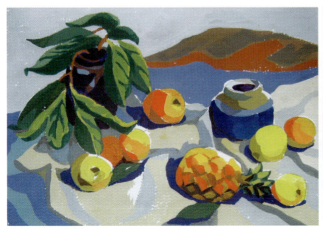 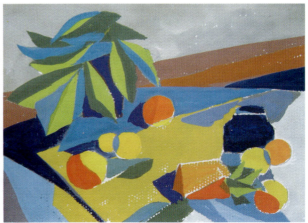

空间混色的归纳　　　　　　　　　　　　　综合分析的归纳

色彩归纳

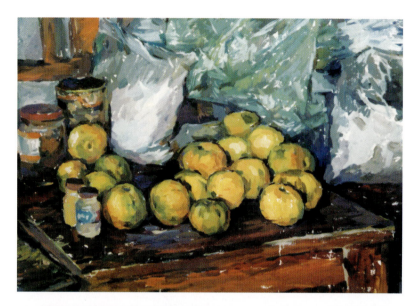

堆放在椅上的静物／虚实

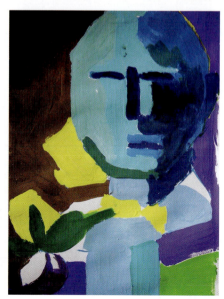

石膏像与瓶花／孙卿雄

《高等艺术设计课程改革实验丛书》
设计色彩／创意与表现
Design Color

色彩归纳

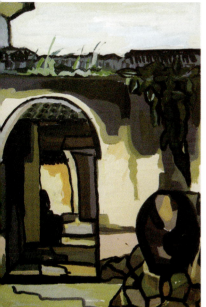

舍门前／陆洵昇

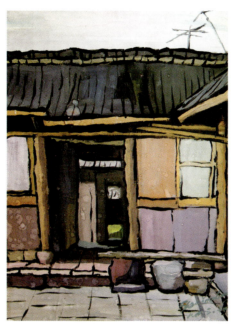

院内一角／邵勇刚

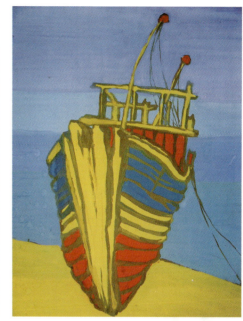

渔船／邵勇刚

头／陆洵昇

海边／陆朝阳

5．采集与重构

采集重构是建立在深入感受自然色彩和人文色彩基础之上的取色和组色过程，它既包括了形的打散重构，也包括了色的分析再生过程。练习者把自己感受到的美好，通过一系列的实践，最终在新的画面情形中表现出来。

相关词：局部的框选法　色彩互换法　分解组合法　提取整合法

局部的框选法：通过对画面的感受，对自己感兴趣的部分用框形挑选出来，单独成为画面的方法。

色彩互换法：用两张不同的画面，分别把它们各自的色彩移植到对方的形中，并形成与先前色彩色调式相同的而构形相异的新画面。要求分别对各自画面不同色的色面积比加以分析，并按照分析得来的色面积比例在对方画面中灵活应用。

分解组合法：是对一幅或几幅画面进行切割分解后按照不同于分解前的位置关系重新组合，从而产生新的色彩效果方法。要求感受形的聚散及其色彩的对比关系，有抽象表现的眼光。

提取整合法：从多幅画面中筛选、提取对于组成新的画面有用的元素，按照个人意愿构形并整合色彩。要求对新整合的构形进行多方案的色彩配置。

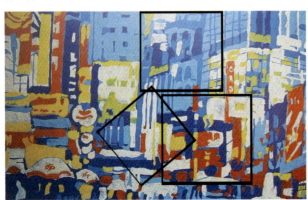

国外装饰画

《高等艺术设计课程改革实验丛书》
设计色彩／创意与表现
Design Color

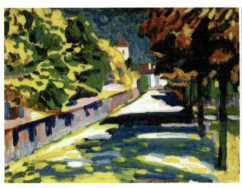
巴伐利亚的秋天／康定斯基

装饰画／徐维佳

国外现代绘画

色彩的采集与应用（色彩互换法原理）

色彩的采集与应用（色彩互换法原理）

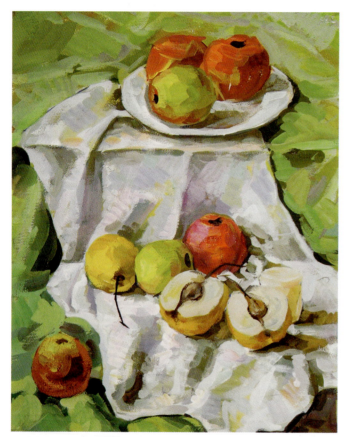

学生作业

提示：首先对将要采集的色彩画面进行色彩定量分析，严格的做法是把透明的坐标纸蒙在画的上面，或者在画上打上细密的格子，再通过同一色所占格子的数量多少，计算出画中各色的比例分量。如果按照定量分析所得出的色彩面积去构成图形的配色，则可以表现出被采集的画面的色调。

以上方法体现了科学的严谨。事实上，作为有过一定色彩基础和色彩训练的人，往往更加注重感觉分析的结果。

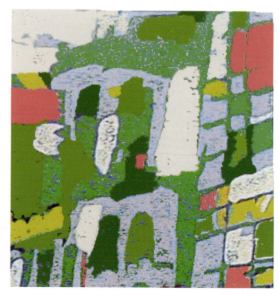

70

《高等艺术设计课程改革实验丛书》
设计色彩／创意与表现
Design Color

提示：框选法在对画面进行局部选择时，先准备好两个直角形纸片，当两张纸片在平面是呈对立状放置时即为方形或是矩形，这是框选的基础。另外，要特别注意自己的感受，对画的各个部分建立一个非具象的色彩关系的体验，而不是你感兴趣的苹果、房子、树和河流，越过这些，对色彩及其组合的美发生兴趣，将会使你的选择显得游刃有余。可以广泛地选择一些，哪怕有重复处，然后再进行筛选。

局部的框选法

伊朗现代绘画

71

《高等艺术设计课程改革实验丛书》
设计色彩／创意与表现
Design Color

框选法及其演变

伊朗现代绘画

《高等艺术设计课程改革实验丛书》
设计色彩／创意与表现
Design Color

归纳与框选

静物／竺军钢

归纳与框选

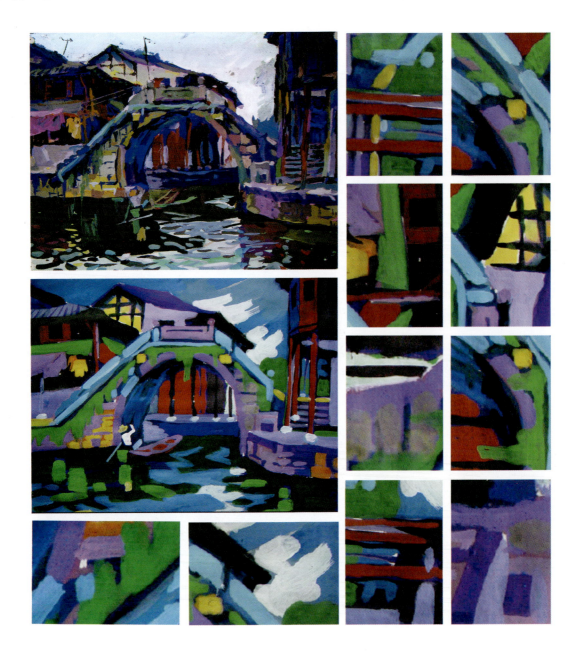

归纳色彩和框选法的色彩表现

有时候,即便是写实的画面也能找到抽象的色彩形式,这也是较普遍的。所谓对具象对象的超级放大、缩小、变换角度等都可能出现奇迹。如显微镜下的世界、空中航拍的地貌等。抽象的形式有时好像与陌生的事物及其状态相联系。

色彩的互换练习

色彩互换练习中,分析各自画面的色彩面积比是很重要的,同时还要适势而用色。

"塞尚把一个瓶子变成了一个圆柱体……我则制造一个瓶子,一个出自圆柱体的特殊瓶子。塞尚为达成建筑而工作,我则从它那里走出来,这就是为什么我使用抽象因素构图,而当这些抽象色块变成物体的形式时,我再作调整。"

——格里斯

《高等艺术设计课程改革实验丛书》
设计色彩／创意与表现
Design Color

综合手法及其色彩表现

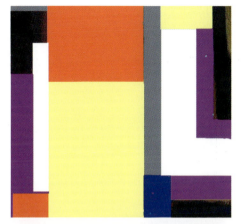

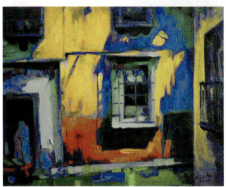

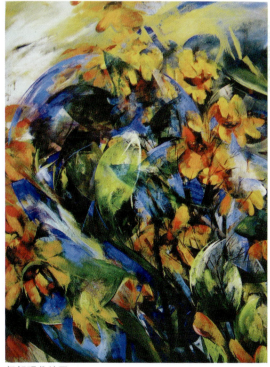

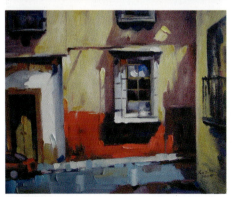

学生作业

伊朗现代绘画

《高等艺术设计课程改革实验丛书》
设计色彩／创意与表现
Design Color

提取整合法

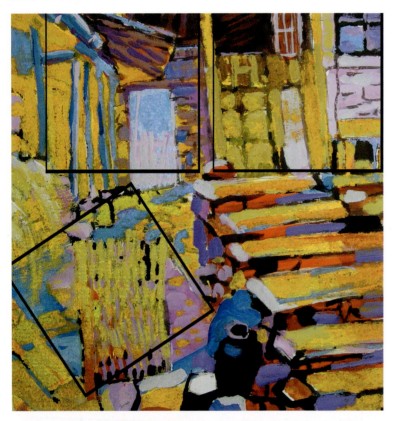

提取色彩时，能在不同画面中找到具有共同色彩感觉部分，是重组时色彩交融，和谐统一的前提。当然重组后，部分色彩的调整还是必要的。

村景／孙卿雄

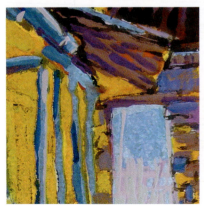 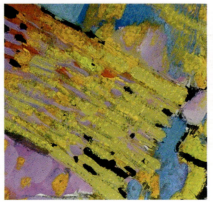

《高等艺术设计课程改革实验丛书》
设计色彩／创意与表现
Design Color

重构的色彩画面

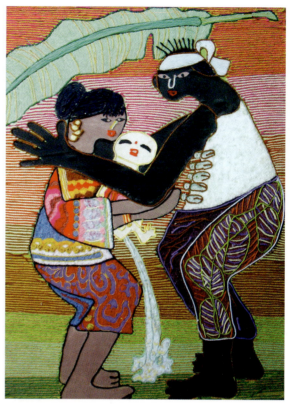

学生装饰画作品

装饰色彩画面

"我认为没有必要去画一棵树，因为人们可以用他们的方式看到比展览会上更好的自然生长的树。我画画，但只画思想，只进行某种合成，如果你愿意，也可以画和弦。"

——库普卡

79

《高等艺术设计课程改革实验丛书》
设计色彩／创意与表现
Design Color

换色和形色演变

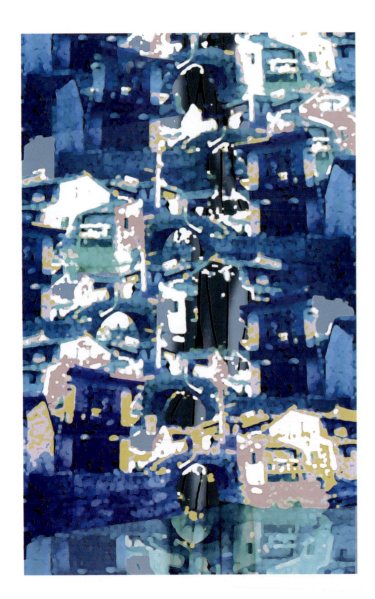

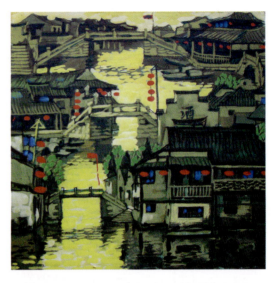

《高等艺术设计课程改革实验丛书》
设计色彩／创意与表现
Design Color

提取整合法

从画面中做具体形的提取也是常见的方法，其实这个所谓的具体形已经符号化，重组整合后，则更难有具体形象的踪迹，再加上色彩是从其他地方采集来的，画面色彩的效果是可想而知的。

分解组合法

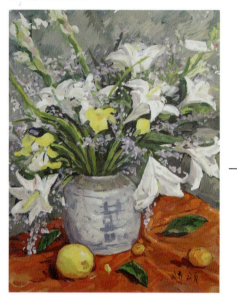 →

花卉静物写生／颂颂

这似乎在完成一种视觉注意力的转移的游戏。随着具体形象变得模糊，画面越来越指向了色彩效果本身。

 ←

"我渴求一种色彩的建筑，期望着创作一首充满活力的诗歌，它完全存在于视觉媒介的王国，没有任何文学的联想和叙述性的趣闻轶事"。

"色彩本身就是形式与主题"。

——罗伯特·德劳内

《高等艺术设计课程改革实验丛书》
设计色彩／创意与表现
Design Color

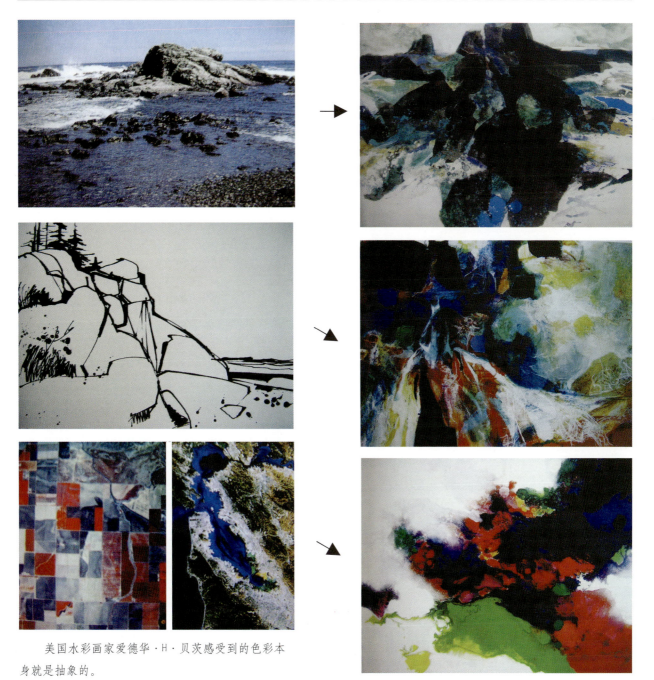

美国水彩画家爱德华·H·贝茨感受到的色彩本身就是抽象的。

《高等艺术设计课程改革实验丛书》
设计色彩／创意与表现
Design Color

方军意

佚名

王文洁

钟沁舒

提示：通常画面在有面积大小的对比时，适宜集中配色；面积相接近时，适宜分散配色。如果形与色对应，即所谓：红与方形、黄与三角形、蓝与圆形的对应，色性的表情得以强调，如果形与色全部"逆反"，色的表情将受到抑制。

《高等艺术设计课程改革实验丛书》
设计色彩／创意与表现
Design Color

孙卿雄

施央波

潘雪萍

孙卿雄

85

《高等艺术设计课程改革实验丛书》
设计色彩／创意与表现

Design Color

学生综合练习

竺军钢

韩亚娟

竺雅聪

佚名

四、设计与情感

——实际的制衡,色彩的表现归宿

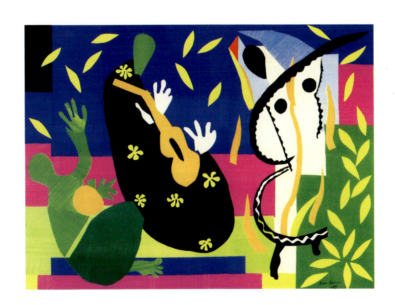

对于色彩而言，表现可以说是无止境的。自然界的千姿百态，时间、季节、地域等都在不停地改变着色彩的表现内容，而人的主观情感又因人文环境和个人气质无时无刻不在滋生着相异的内心的色彩效果。然而，作为造物文化的一部分，色彩所扮演的角色，却又使得我们所见色彩之表现变得少了些恣意和浪漫，倒是增强了更多的现实感和具体性，色彩不再是画家色盘上的五彩颜料，而是不再遥远的、可以随手触摸的以及想看就看的现实色彩场景：是具体的物。同时，作为练习者，心底的沉积毕竟已经日渐丰满，包括专业和非专业的学习。当这种随手可得的实物与这种内心沉积两相撞击之时，色彩就在物化的现实中得到了原始的表现。原始的物化形式不是超功能的，是要被实际使用的，这就是今天被称为设计的内容。现在不是贵族化的设计时代，设计是属于平民的，面对不计其数的使用者，就是面对不同的气质和不同的文化，这在色彩的表现上不可回避。

设计色彩的训练的任务，显然不必立刻去实现这样的色彩设计，只是面对现实时，能有应对的方式和必要的准备。有鉴于此，色彩训练在本单元要重点解决先前单纯解决色彩及其表现的问题，色彩的表现要在这里与设计相连，力争成为前期色彩训练和设计的过渡阶段。可是契机又在哪里呢？我们以为，有效的材料介入是色彩表现的关键，哪怕是简单的材料。因为材料使色彩变得非常的现实，只要把先前浪漫式的色彩表现拉回到现实的表现中来，设计色彩的训练目的也就达到了；另外就是必须实施配色计划和加强色彩情感表现层次的探研，从而使色彩表现在谐调的状态中存在和延伸。拼贴画是实物材料参与绘画的表现形式，它的切实可行的操作性和绘画与实物兼顾的双重特性，成为本单元训练中采用的主要形式，相信这种方式必将发挥其训练优势。如果说，前一个单元是对色彩感受基础上部分脱离画笔对写生色彩进行分解组合，完成色彩的抽象化的表现过程，那么，本单元就是这个过程的延续，是色彩情感的表现和象征结构呈现过程。同时，由于色彩表现的方式并不一定要与画笔和颜料为伍，它可以理解是一切的物质手段表现，也就是说，物质创造过程本身也是色彩表现的过程，只不过这种色彩表现要受制于实际的结构罢了。

由于单元时间的限制，也由于一门色彩基础训练课程不可能超越它的本分而完全进入设计领域，也仅仅只是借拼贴的方法作为桥梁，但仍只是在桥这边的观望，彼岸之大之宽广，未涉足其间是难以想像的。作为扩大设计色彩的视野，穿插色彩设计的作品欣赏是必要的，以便进一步加深对设计色彩的感悟。

《高等艺术设计课程改革实验丛书》
设计色彩／设计与情感
Design Color

教 学 点：情感的表现　色彩的调和　配色的计划　色彩与立体

课题名称：色彩表现

课程周期：一周

训练课题：1）想像中的色彩拼贴或拼贴形式的绘画表现；
　　　　　2）拼贴与绘画的结合色彩表现；
　　　　　3）纯粹拼贴形式的色彩表现。

教学方式：色彩拼贴、体验色彩设计

教学要求：1）利用不同色彩的材料进行拼贴组合，能够比较清晰地表达自己的主观情感，并取得既有拼贴的美感又有色彩的美感。
　　　　　2）不同表现方式的色彩作业每题1幅（每幅2小块），共3幅，作业尺寸：8开。

训练目的：通过材料的参与色彩表现的训练，进一步感受色彩的对比、谐调关系，并在对立体形态的追求中注入色彩情感的表现，领会色彩在立体空间中的变化。

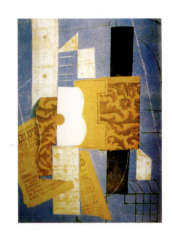

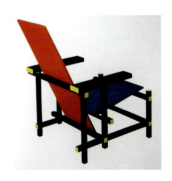

先回忆一段轶事:

一位实业家准备举行午宴,招待一批男女贵宾。厨房里飘出的阵阵香味在迎接着陆续到来的客人们,大家都热切地期待着这顿午餐。当快乐的宾客围着摆满了美味佳肴的餐桌就座之后,主人便以红色灯光照亮了整个餐厅。肉食看上去颜色鲜嫩,使人食欲大增,而菠菜却变成黑色,马铃薯显得鲜红。客人们惊讶不已的时候,红光变成了蓝光,烤肉显出了腐烂的样子,马铃薯像是发了霉,宾客立即倒了胃口。可是黄色的电灯一开,就把红葡萄酒变成了蓖麻油,把来客都变成了行尸,几个比较娇弱的夫人急忙站起来离开了房间,没有人再想吃东西了。主人笑着又开了白光灯,聚餐的兴致很快就恢复了。不论我们对色彩留意与否,有谁能怀疑色彩不在对我们发生深刻的影响呢?

"缺乏视觉的准确性和没有感情力量的象征,将是一种贫乏的形式主义,缺乏象征的真实和没有情感能力的视觉印象,将只能是平凡的模仿和自然主义;而缺乏结构上的象征性或视觉力量的感情效果,也只会被局限在空泛的感情表现上。"

——约翰内斯·伊顿

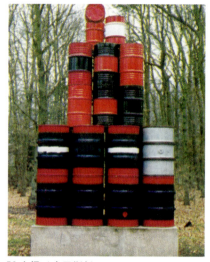

56个桶/克里斯托

构图7号/蒙德里安

主调曲线/康定斯基

门/霍夫曼

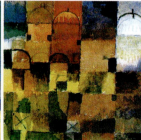

红和白的圆顶/克利

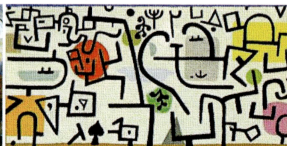

富港/克利

《高等艺术设计课程改革实验丛书》
设计色彩／设计与情感
Design Color

1. 情感的表现

在色彩形式的表现中，常常赋予色彩以象征性的结构，象征性结构是色彩情感表现力的抽象形式，它通过节奏、韵律等塑造来实现生命的运动变化，正因为这个抽象形式具备了生命的运动变化特征，才能够与具体的美好事物相联系。

色彩本身无所谓感情，所谓的色彩感情只是发生在人与色彩之间的感应效果。也就是说，在刺激与印象之间没有一对一的关系，只有经验形式与刺激形式的同构对应。于是有了"望梅止渴"的感觉，有了红色是血腥、恐惧还是生命的说法。第一单元接触到了色彩的情感，那是一种以体验客观对象为出发的情感过程，这里将关心于色彩情感的表现内容。所谓色彩的情感表现就是捕捉客观物体的色彩对我们视觉、心理所造成的印象，并将对象的色彩从它们被限定的状态中解放出来，使之具有一定的情感表现力的过程。

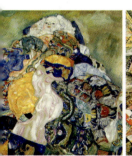
姆特作品

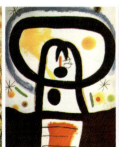
爱国庆祝会／卡腊

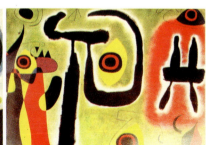
米罗作品局部　　米罗作品局部

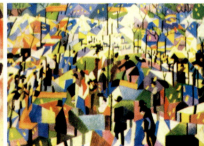
美国装饰画

91

相关词： 色的表现潜力　色的表现效果

色的表现潜力： 以单纯性心理效应为主的包括色彩的性质、混合以及配色可能的一般性延伸的表现素质。所谓单纯性心理效应是情感形式的两种基本形式之一，与具体的事物相联系。复杂性心理效应是情感的另一形式，连接抽象概念。

色的表现效果： 是综合了单纯性心理效应在内的色彩的复杂性心理效应为主，因色彩搭配而引起的人的情感反映的结果。常常因人群、个人等的不同，而产生的具有个性特征的情感反应体验。不同的色彩搭配形式分别对应着不同的人群，不同的人也因自己的喜好不同而选择不同搭配的色彩。

色彩的表现潜力和表现效果常常很难分离，总是联系在一起，因此，从单纯性心理效应和复杂性心理效应出发，通过对不同色的表现潜力和表现效果的比较研究，就成为色彩情感表现的一个重要内容，当然，这个研究是建立在色彩感悟基础上的。意在认识色彩的表现价值。

对于单个色而言，表现潜力和表现效果的比较，是基于五种方式的变化来进行的：

1．在色相上：即绿色可以变得发黄或发蓝，橙色可以发黄或发红等等。
2．在明度上：即红色可以表现为粉红色、红色、深红色，蓝色可以表现为浅蓝色、蓝色、深蓝色等等。
3．在纯度上：即蓝色可以或多或少地同白色、黑色、灰色或其补色（橙色）掺淡。
4．在面积上：大的绿色色域可置于小的黄色色域之旁，或用相反方法并置，也可将等量的黄色和绿色并置。
5．在同时对比所产生的效果上：一般来说，所有的淡色都代表生活中比较光明的方面，而暗色则象征黑暗与反面势力。

2．色彩的调和

色彩调和是指对一些有差别的、对比的色彩，为着构成和谐而统一的整体而进行的调整与组合过程。具有同一性原则、近似性原则、明显性原则和审美性原则。它们分别对应了四层含义：

（1）使对比的色彩成为不带尖锐刺激的协调统一的组合。
（2）色彩配置的效果要与视觉心理反应相适合，不仅要求色相、明度、彩度成为融合稳定的调子，而且要求色彩关系对比能满足视觉心理平衡。也就是说，既要对比与调和得恰如其分，又要求色彩选择得恰如其分。

(3) 色彩的调和除了色彩本身以外，还与色的面积、形状、肌理密切相关。

(4) 色彩的调和与时代风尚、欣赏习惯相关。流行色的变迁就是如此。

相关词：色相统调　明度统调　彩度统调　背景统调　面积调和　秩序调和

色相统调：在对比色各方中都混入同一色，使对比色的色相均向该色靠拢，就像对比色被置于该混入色是色光照射下一样。

明度统调：　在对比色彩各方中混入白色或黑色，在不改变色相的情况下色性被削弱，使原来对比强烈的得以抑制，画面获得调和。

彩度统调：在对比色各方中混入与该色等明度的灰色，使原有的各对比色在保持明度对比的情况下，彩度降低而相互融合，从而加强了调和感。

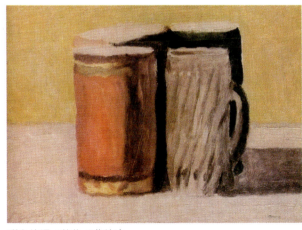

彩色统调／静物／莫兰迪

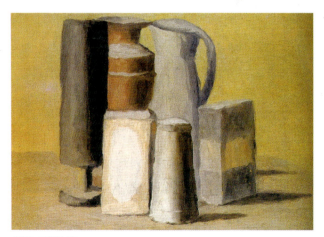

静物／莫兰迪

《高等艺术设计课程改革实验丛书》
设计色彩／设计与情感
Design Color

背景统调：在过分强烈的色彩对比中，通过无彩色以及金银色的隔离，而获得色彩对比的谐调效果。

面积调和：通过改变对比色各方在面积上的比例关系，使原来强烈刺激的色彩效果得以改变，取得色彩上的主次关系，整体上的层次和色调。

秩序调和：在原本对比的两色或多色间，通过色彩的等比、等差以及具有一定渐变秩序的排列组合，达到色彩间刺激的缓解。

色相统调

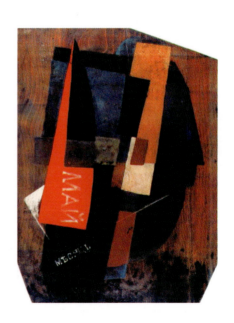

面积调和／绘画浮雕／塔特林

《高等艺术设计课程改革实验丛书》
设计色彩／设计与情感
Design Color

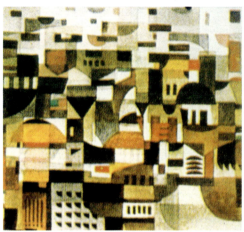

明度统调／面料肌理（局部）　　　　秩序调和／日本装饰画（局部）　　　　背景统调／装饰画（局部）

3．配色的计划

具体设计时，一般需按照设计的目的选择与形态、肌理有关的配色及面积的处理方案，称为配色计划。作为基础训练借鉴这些配色方法及其要点，联系色彩平衡、强调、节奏和统调等原理，是达到设计色彩训练目的的一个策略。

相关词：图色和底色　整体色调　配色结构

图色和底色：以图形效果而做出的色彩方案，特别注意色彩的进退和色彩的衬托关系。

整体色调：配色整体形成整体色调。使设计给人充满生气或稳健、冷清或温暖、寒冷等感觉的正是整体色调。所以与平面构图的定势一样，配色前先要确定整体色调。整体色调是由参与配色色彩的色相、明度、彩度和面积关系决定的。

《高等艺术设计课程改革实验丛书》
设计色彩／设计与情感
Design Color

分为以下五种类型：

(1) **温暖与凉爽**：用暖色系统——色相是温暖的；用冷色系统——色相是凉爽的。
(2) **刺激与平静**：以暖色和彩度高的色为主，给人以刺激感；以冷色和彩度低的色为主，则让人感到平静。
(3) **轻快与庄重**：以明度高的色为主则亮且轻快；以明度低的色为主则暗且有庄重感。
(4) **活泼与稳健**：取对比的色相和明度则活泼；取类似、同一的色相和明度则稳健。
(5) **热闹与冷清**：色相数多热闹；色相数少冷清。

观察这几幅图的整体色调

沉默／斯普林吉斯

纸的拼贴

纸的拼贴

染色

《高等艺术设计课程改革实验丛书》
设计色彩／设计与情感
Design Color

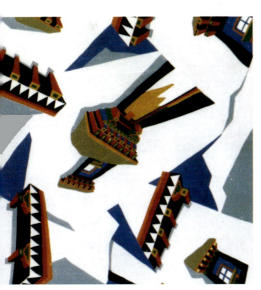

图形色和背景色／雪域西藏／孙冰梅

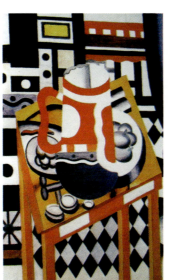

图形色和背景色／桌上静物／莱热

清净还热闹／形的冲突／莱热

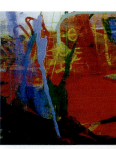

观察这二图的配色／外国现代绘画

配色结构：全部参加配色的色可分为五类：主色、副色、强势色、透气色、平衡色。

（1）**主色**：为表达对象，根据主题需要可任意选择。但由于所占面积较大（一般占整体面积的三分之一以上），所以应该是既华丽又素雅的色。

（2）**副色**：是辅助主色的色，为要衬托主色，副色的色相应当从色相环上与主色距离在 45～100 度的范围内选择。更为具体的色相位置以及与主色的彩度和明度差别，都要依照定势（整体色调的选择）来定，面积约占四分之一左右。

（3）**强势色**：用来丰富主副色之间的关系。色相在主副色中间或偏靠其中一方，明度和彩度也依整体色调的选择而决定，面积约占五分之一左右。

（4）**透气色**：其任务是免使画面发闷，选择靠近主色的中性色，彩度要很低，而明度的高低、面积的大小，都应依具体情况酌定。

（5）**平衡色**：要达到整体配色的心理平衡，色相应选择主色之心理补色的复色，明度和彩度依具体情况而定，面积占十分之一左右。

4. 色彩与立体

色彩设计在实际训练中，仅仅有色彩组织及良好的色彩关系是不够的，由于设计最终要转变成产品，是材料（或大或小）直接参与色彩表现，当我们在感受色彩时，往往产生与原来用色考虑的差异，有时甚至达不到表现的目的，但有时却又比刚开始想像的色彩效果要好，这就是立体空间对色彩表现的约束。

相关词：色彩与形体　色彩与肌理　色彩与空间

色彩与形体：色彩与形体的关系非常重要。无论怎样的色彩，如果改变了施色物体的形状，则该色彩的视觉效果亦将相应地发生变化。即使在同一光线下颜色也将随形体的变化而变化，单一的颜色会呈现丰富的色彩效果，两色或两色以上的情况，则由于不同色面的相互作用会使色彩效果更为丰富（不仅是明度变化的问题）。因此，在考虑形体的色彩时，既要把形体变化对色彩的影响考虑进去，又要把色彩变化对形体的影响考虑进去，加以巧妙的运用。

色彩与肌理：把同一种颜色涂在同一形体、有着不同肌理变化的表面上，给人的色彩感觉也是不同的。同一形体的同一表面，因肌理不同可使得同一材料同一色彩产生不同的色彩效果。例如照相机，整个机体主要采用含有金属感的无光黑色，从色调上看是单一的，但由于采用不同的肌理使单一的黑色变得丰富起来，机体显得很耐人寻味。

色彩与空间：色彩与形体的关系是表面色的问题，色彩与空间的关系则是膜面色的问题。膜面色的特点是其物体的存在位置不明确，具有面的感觉而柔和厚重，还具有诱人的感觉。膜面色是一种氛围色，虽与各表面色有关，却不相等，它显得柔和、富有快感。质地均匀的表面比粗糙的表面容易变为膜面色；质地粗糙的表面在远距离低照度下观看时，酷似日出或日落的远眺效果，故也容易变为膜面色。

色彩与形体

色彩与肌理

色彩与空间

马蒂斯剪纸拼贴作品

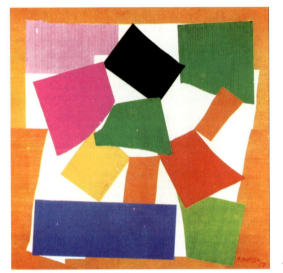

蜗牛

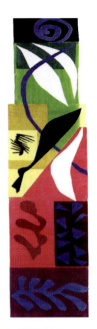

海游生物

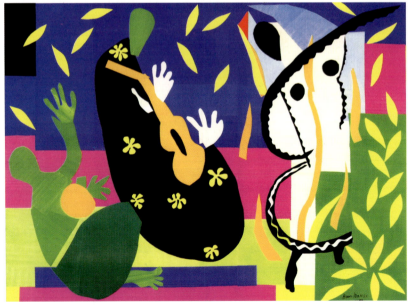

国王的悲伤

"贴纸的目的在于提出这样一个想法,即不同的组织能够进入一幅作品构图之中,使绘画变得真实可感,可以与自然的真实相比拟。"
——毕加索

马蒂斯的晚年是在剪纸拼贴中度过的,他把它看成是一种绘画的形式。

《高等艺术设计课程改革实验丛书》
设计色彩／设计与情感
Design Color

毕加索拼贴作品

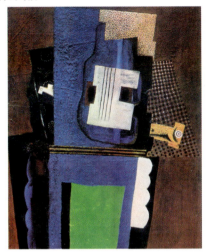

壁炉面饰上的吉他

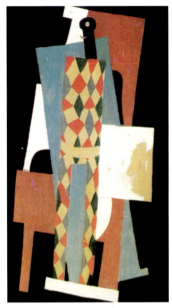

丑角

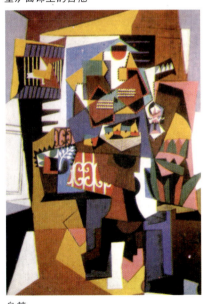

鸟笼

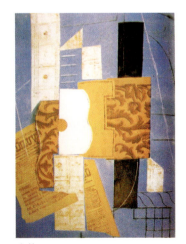

吉他

 毕加索曾认为他最好的画是《丑角》（右上），那是一幅拼贴画。事实上，毕加索的立体主义终结在拼贴法的艺术表现之中。他的用自行车龙头和坐垫拼合的"牛头"是拼贴法的立体延续。

101

想像中的色彩拼贴

王爱国

王娟

傅晓

邢容

《高等艺术设计课程改革实验丛书》
设计色彩／设计与情感
Design Color

拼贴形式的绘画表现

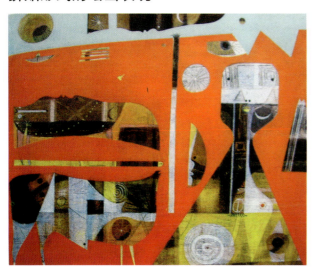

俄斯特莱思

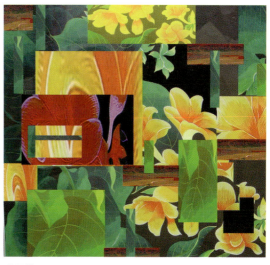

孙卿雄

伊顿的色彩表现实验：

我们可以做两种试验以检验关于色彩表现价值的论述准确与否。如果两种色彩是互补色，它们的象征意义应是互相补充的，当一种色彩被调和时，它的象征意义就会符合原来两种色彩的象征意义的复合。

成对互补色

黄：紫＝高明的学识上的理智：蒙昧的情感上的虔诚

蓝：橙＝恭顺的信仰：骄傲的自尊

红：绿＝物质力量：同情

调和了的色彩

红＋黄＝橙

力量＋知识＝骄傲的自尊

红＋蓝＝紫

爱＋信仰＝虔诚

黄＋蓝＝绿

知识＋信仰＝怜悯

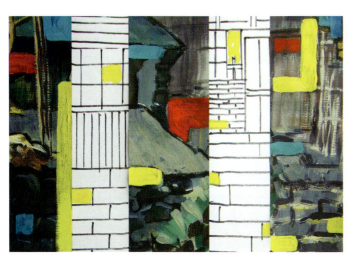

陈志飞

拼贴形式的绘画表现

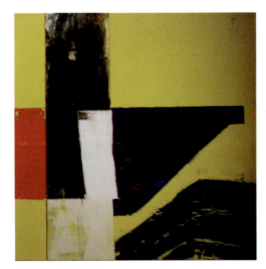

詹姆斯·M·史密斯（美）

国外现代绘画

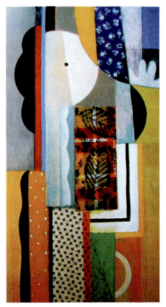
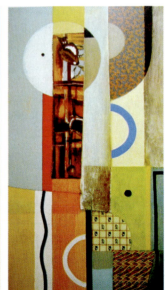

罗宾·沃森格（美）

杰弗里·基斯（美）

《高等艺术设计课程改革实验丛书》
设计色彩／设计与情感
Design Color

乐婷婷

华森海

拼贴与绘画的结合色彩表现

卢妍

洪群

《高等艺术设计课程改革实验丛书》
设计色彩／设计与情感
Design Color

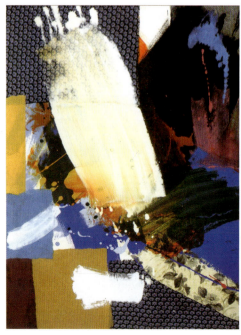

选自索斯马兹
《视觉形态设计基础》

《高等艺术设计课程改革实验丛书》
设计色彩／设计与情感
Design Color

面积是深度效果的一个因素。当一个大的红色色域有一个小的黄色色块时，红色就起背景作用，黄色就会向前推进。当把黄色扩大并侵占了红色时，便会到达黄色成为主导的地步；这时它就扩张成为背景色，而使红色向前突出。

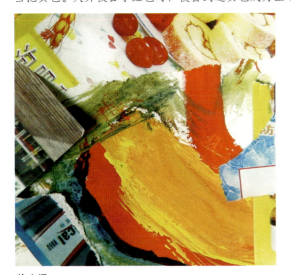

徐小涵

王宇涵

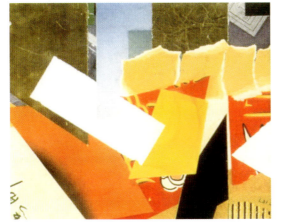

LAO Ho Mun

HDI Mei Ling

《高等艺术设计课程改革实验丛书》
设计色彩／设计与情感
Design Color

佚名

连旭东

叶丽平

佚名

《高等艺术设计课程改革实验丛书》
设计色彩／设计与情感
Design Color

纯粹拼贴形式的色彩表现

韩国纤维艺术中的拼贴

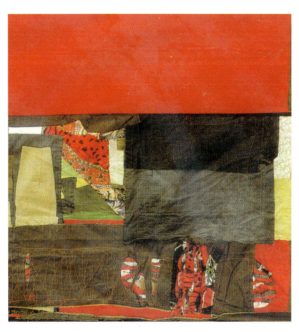

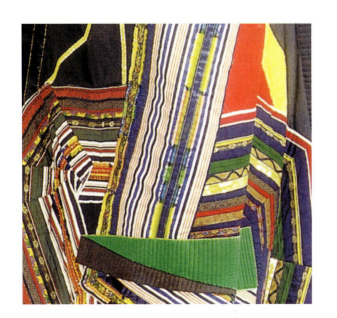

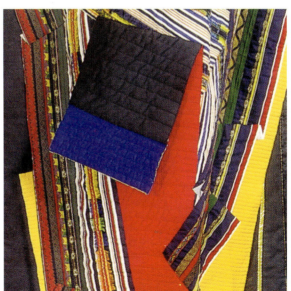

黑色底上的任何明亮色调都会按照它们的明度级数向前推进。在白底上,效果则相反:明亮色调固守在背景的平面上,而接近黑色的暗色则以相应的级数向前突出。

相同明度的冷色调和暖色调中,暖色向前而冷色退后。如果同时有明暗对比存在,深度方向的力量将会增加、减少或者抵消。同样明度的蓝绿色和红橙色衬以黑色背景观看时,蓝绿色后退,红橙色前进。如果将红橙色稍加淡化,它会更加向前推进。如果将蓝绿色淡化,它会前进到与红橙色相同的水平;如果将它充分淡化,它会更加向前推进,红橙色则更向后退。

色度对比的深度效果是:和相同明度的较暗淡的色彩相比,纯度色彩向前进,但是如果有明暗对比或冷暖对比存在,深度关系便会相应改变。

"即使我们能把色彩配合中可能有的一切深度效果都加以分析,也无法使我们得到色彩构图的空间平衡的保证。艺术家的个人辨别力和意图应该起主要作用。"

——约翰内斯·伊顿

赵大为

虚实

纯粹拼贴的色彩表现

连旭东

连旭东

虞燕

虞燕

国外拼贴

国外拼贴

国外拼贴形式的色彩表现

《高等艺术设计课程改革实验丛书》
设计色彩／设计与情感
Design Color

纯粹拼贴形式的色彩表现

国外拼贴

 一种色彩的空间效果可以是几个部分构成的。在深度方面起作用的力量存在于色彩本身。这种力量可以在明暗、冷暖、色度或色面积对比中表现出来。此外，空间效果还可以由对角线和重叠而产生。

 "解决空间效果最有效的办法，是将一幅画的所有形状和色彩组织到两个、三个或更多的色平面中。"

——约翰内斯·伊顿

高鸿

虚实

平面色彩设计

王大平插图设计

《高等艺术设计课程改革实验丛书》
设计色彩／设计与情感
Design Color

平面色彩设计

王大平插图设计

《高等艺术设计课程改革实验丛书》
设计色彩／设计与情感
Design Color

平面色彩设计

平面设计系列／杨阳

《高等艺术设计课程改革实验丛书》
设计色彩／设计与情感
Design Color

平面色彩设计

装饰画

戈贝兰壁挂／霍洛斯—康斯缪勒

装饰画

教堂彩窗

117

《高等艺术设计课程改革实验丛书》
设计色彩／设计与情感
Design Color

立体色彩设计

韩国的服装设计

立体色彩设计

化学仪器咖啡壶／（德）彼德·斯拉姆勃姆

现代美国餐具／（美）拉塞尔·赖特

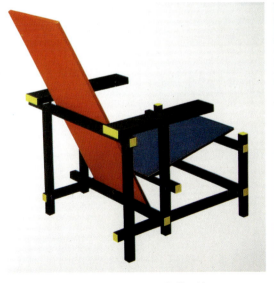

红蓝椅／（荷）格雷特·托马斯·维特里特

扶手椅／（法）弗兰西斯·乔丹

《高等艺术设计课程改革实验丛书》
设计色彩／设计与情感
Design Color

立体色彩设计

民间布艺

民间工艺

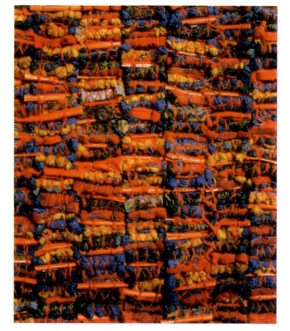

纤维艺术设计

纤维艺术设计

《高等艺术设计课程改革实验丛书》
设计色彩／设计与情感
Design Color

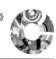

立体色彩设计

积木彩拼

旅店入口雕塑

堆砌的油彩

商店糖果展示

卢森堡公共汽车

卢森堡便民设施

玻璃工艺品设计

卢森堡便民设施

121

《高等艺术设计课程改革实验丛书》
设计色彩／设计与情感
Design Color

空间色彩设计

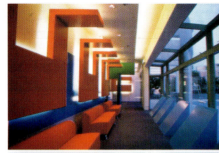
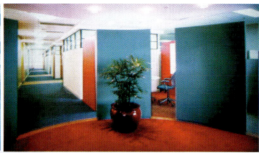
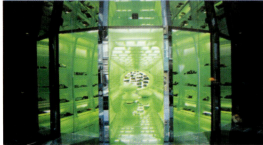

室内色彩设计

步行街店面入口　　　　地下停车场顶棚

香水展示台　　　　地下商场一角　　　服装店橱窗

《高等艺术设计课程改革实验丛书》
设计色彩／设计与情感
Design Color

空间色彩设计

商务楼外观

宾馆外观

会议室

餐厅

《高等艺术设计课程改革实验丛书》
设计色彩／设计与情感
Design Color

空间色彩设计

洁白空间中的色彩

广场入口彩灯

夜幕下的明亮

游戏入口的喧闹

《高等艺术设计课程改革实验丛书》
设计色彩／设计与情感
Design Color

空间色彩设计

咖啡吧一角

机场候机厅一角

服装展示

空间色彩设计

教堂新夜色

佛罗伦萨旧街新景

天一阁古建筑

灯光映衬中的扶梯

合作情况：

徐时程主持全书并负责第三、四单元的编写；

高鸿负责第一、第二单元的编写；

孙平负责图像资料的收集整理和部分教学成果供给。

特别鸣谢：

宁波大学传播与艺术学院、科学技术学院艺术设计系和宁波教育学院美术系学生，特别是03、04级学生在教学中的积极配合；

王大平老师、唐鼎华老师的热情帮助和鼓励；

同事、朋友和家人的支持。

主要参考文献：

1. 潘泰克，罗斯著，汤凯青译. 美国色彩基础教材. 上海人民美术出版社,2005年

2. 李广元著. 色彩艺术学. 黑龙江美术出版社,2000年

3. 童庆炳主编. 现代心理美学. 中国社会科学出版社,1993年

4. 拉尔夫·迈耶著，邵宏等译. 美术术语与技法词典. 岭南美术出版社,1992年

5. 约翰内斯·伊顿著，杜定宇译. 色彩艺术. 上海人民美术出版社，1985年

6. 辛华泉编著. 形态构成学. 中国美术学院出版社，1999年

7. 黄国松著. 色彩艺术. 中国纺织出版社，2001年

8. 顾大庆著. 设计与视知觉. 中国建筑工业出版社，2002年

9. 莫里斯·德·索斯马兹著，莫天伟译. 视觉形态设计基础. 上海人民美术出版，2003

10. ART FUNDAMENTALS:THEORY AND PRACTICE, Otto G. Ocvirk, Robert E. Stinson, Philip R.Wigg, Robert O. Bone, David L. Cayton,The McGraw–Hill Companies,1998.

图书在版编目(CIP)数据

设计色彩/徐时程，高鸿，孙平编著. —北京：中国建筑工业出版社，2005

（高等艺术设计课程改革实验丛书）
ISBN 978-7-112-07667-3

Ⅰ．设… Ⅱ．①徐…②高…③孙… Ⅲ．色彩—设计—高等学校—教学参考资料 Ⅳ．J063

中国版本图书馆 CIP 数据核字(2005)第 106687 号

责任编辑：陈小力　李东禧
责任设计：孙　梅
责任校对：关　健　王雪竹

高等艺术设计课程改革实验丛书
设计色彩
Design Color
徐时程　高　鸿　孙　平　编著

*

中国建筑工业出版社出版、发行（北京西郊百万庄）
各地新华书店、建筑书店经销
廊坊市海涛印刷有限公司印刷

*

开本：889×1194毫米　1/20　印张：$6\frac{2}{5}$　字数：180千字
2005 年 10 月第一版　2013 年 11 月第六次印刷
定价：**39.80元**
ISBN 978-7-112-07667-3
　　　(13621)

版权所有　翻印必究
如有印装质量问题，可寄本社退换
（邮政编码　100037）